diego rivera

SCIENCE and CREATIVITY in the DETROIT MURALS

Dorothy McMeekin

diego rivera

SCIENCE and CREATIVITY in the DETROIT MURALS
CIENCIA Y CREATIVIDAD EN LOS MURALES DE DETROIT

Spanish Translation by María E. K. Moon

The Michigan State University Press

1985

Library of Congress Cataloging in Publication Data

McMeekin, Dorothy, 1932–
 Diego Rivera : science and creativity in the Detroit murals = cienca y
creatividad en los murales de Detroit.

 Text in English and Spanish.
 Includes bibiographies and indexes.
 1. Rivera, Diego, 1886–1957—Criticism and interpretation. 2. Mural
painting and decoration—20th century—Michigan—Detroit—Themes,
motives. 3. Art and science. I. Title.
ND259.R5M35 1985 759.972 84–62788

Publisher's note—Grateful acknowledgment is made to the Michigan State
University Foundation for a grant given to support publication of scholarly
works written by Michigan State University faculty.

Book designed by Don Ross.
Manufactured in the United States of America.

ISBN 0–87013–239–3

All photographs are reproduced by permission of the Founders Society of the
Detroit Institute of Arts. Gift of Edsel B. Ford Fund (33.10).

Published by Michigan State University Press
East Lansing, Michigan 48824

Produced and distributed by Wayne State University Press
Detroit, Michigan 48202

contents

preface
prefacio

In science, knowledge is gained by focusing on segments of the environment. However, if this is done exclusively, then information is overlooked because these segments are never related to each other. The integration of the parts is essential for the development of the total picture. This sounds obvious, but its achievement is difficult. In a modern multifaceted society, one must specialize and this, intentionally or unintentionally, leaves little time for integration.

A person with the courage, creativity and ability to present to the public a unified impression of the impact of science in our century is rare. Diego Rivera came as close to this ideal as anyone has and in a form

En ciencia, el conocimiento se gana enfocando en segmentos el ambiente, pero si ésto se hace solo exclusivamente, entonces la información se pasa por alto porque estos segmentos nunca se relacionan uno con el otro. La integración de las partes es esencial para el desarrollo de la imagen total. Esto suena obvio, pero su resultado es dificultoso. En una sociedad moderna de mil facetas, uno debe de esforzarse en especialización y ésto, intencionalmente o sin intención, deja poco tiempo para la integración.

Una persona con el coraje, creatividad, e ingenio necesario para presentar al público una unificada impresión de la contribución

accessible to all: his twenty-seven murals in the Detroit Institute of Arts. The primary objective of the following pages is to describe and explain the science in the murals. A secondary objective is to present a neglected part of Rivera's background, his knowledge of science. At the time the murals were painted (1932–1933), Rivera was forty-seven years old, and they reflect his accumulated wisdom.

The author wishes to express special thanks to María Moon for her translation; Bernardo Ortiz de Montellano, Isabel Regal, and Pat Julius for their suggestions and proof reading; Diana Marinez for her interest and encouragement; Joyce Greer Crespo for locating the Spanish translations of Goethe's work; Linda Downs and the Photographic Department of the Detroit Institute of Arts and many others.

y el impacto de la ciencia en nuestro siglo, es rara. Diego de Rivera vino muy cerca a este ideal como nadie lo ha hecho y en una forma accesible a todos: sus 27 murales en el Instituto de Artes de Detroit. El primer objectivo de las siguientes páginas es describir y explicar la ciencia en sus murales. El segundo objectivo es presentar una parte ignorada en la vida de Rivera, su conocimiento de la ciencia. En el tiempo cuando los murales fueron pintados (1932–33), Rivera tenía 47 años de edad, y ellos reflejan su acumulada sabiduría.

El autor desea expresar gracias especiales a María Moon por su traducción; Bernardo Ortiz de Montellano, Isabel Regal y Pat Julius por sus sugerencias y corrección del material; Diana Marínez por su interés y aliento; Joyce Greer Crespo por localizar las versiones en Español de Goethe; Linda Downs y el Departamento Fotográfico del Instituto de Artes de Detroit y muchos otros.

introduction
introducción

The economic, political, social and intellectual changes occurring during Diego Rivera's lifetime (1886–1957) have delayed our appreciation of his depth of understanding and admiration for theoretical and empirical science and technology.* This broad knowledge is either directly or indirectly represented in his murals. Rivera's twenty-seven frescoes in the courtyard of the Detroit Institute of Arts, created in 1932–33, are perhaps the finest homage to and appraisal of contemporary

Los cambios enconomicos, políticos, sociales e intelectuales que ocurren durante la vida de Diego de Rivera (1886–1957) han retrasado nuestra apreciación de su profundidad de entendimiento y admiración de la ciencia teórica y empírica y de la tecnología.* Este amplio conocimiento está directa o indirectamente representada en sus murales. Los veintisiete frescos de Rivera en el patio del Instituto de Arte en 1932–33 son tal vez, el más fino homenaje y estimación de la ciencia contemporánea y su desarrollo

*According to Lucienne Bloch and Stephen Dimitroff, assistants of Rivera's, all the books in the Rivera residence in Detroit while he was painting the murals were on science.

*De acuerdo con Lucienne Bloch y Stephen Dimitroff, ayudantes de Rivera, todos los libros en la residencia de Rivera en Detroit mientras pintaba los murales eran sobre ciencia.

science and its historical development. Appropriately the two large imposing murals are at least on the surface representations of the automotive industry but the majority of the other twenty-five panels deal with some aspect of both theoretical and applied science.

Creativity cannot be easily defined or measured. It does, however, mean that something new and different is produced which has significance not only to contemporary society but also to subsequent societies. Creativity requires either a certain boldness or atypical behavior on the part of the individual, or an environment in which new or different ideas are being thrust upon one. Rivera's life and environment met both these criteria. He was a descendent of Aztec, Russian, Spanish, Portugese, Mexican, Jewish, Catholic, Masonic and atheistic ancestors (41). Although impoverished in his youth, some of his family had known wealth and educational advantage (4). He read biology texts at age five. An art scholarship enabled him to study in Paris between 1907 and 1918 where he was part of a group of artists and intellectuals. He also travelled to Spain and Italy during this period. He visited Russia in 1927–28. Given Mexico's tradition of wall painting that extends back for centuries, and Rivera's fascination with mechanical devices, he was eager to accept invitations from wealthy North American industrialists in 1932 to communicate in murals his vision and understanding of many facets of society.

histórico. Propiamente los dos grandes e imponentes murales son, por lo menos en la superficie, representaciones de la industria automotríz, pero la mayoría de los otros veinticinco cuadros tratan de algún aspecto de ambas ciencias, la teórica y la aplicada.

La creatividad no puede ser fácilmente definida o medida. Significa, sin embargo, que algo nuevo y diferente es producido que tiene significado, no sólo para la sociedad contemporánea, sino también para las sociedades venideras. La creatividad requiere o una cierta intrepidez o un comportamiento atípico de parte del individuo, o un medio ambiente en el que ideas nuevas y diferentes son arrojadas a uno. La vida de Rivera y su medio ambiente tenía ambas características.

Cultural y biológicamente es descendiente de aztecas, rusos, españoles, portugueses, mexicanos, judíos, católicos, masones y ateos (41). A pesar de la pobreza en su juventud, algunos miembros de su familiar han conocido la riqueza de la mina y la superioridad educacional (4). Rivera lee textos de biología a la edad de cinco años. Una beca de arte le permite estudiar en Paris entre los años 1907 y 1918 donde formó parte de un grupo de artistas e intelectuales. También viajó a España e Italia durante ese periodo. Visitó Rusia en 1927–28. Rivera estaba fasinado con artículos mecánicos y estaba ansioso de aceptar invitaciones de ricos industriales norteamericanos para comunicar en murales su visión y entedimiento de muchas facetas de la

The view of the world that is presented in his painting is two-fold. There is realism—the objects represented can be immediately recognized—and there are profound meanings conveyed by symbols and analogies which require more careful study.

The creativity in Rivera's work will not be determined by how well he depicted automobile production—it is difficult to find an automobile in the murals—but by his ability to convey and enhance some of the major themes in art, science and philosophy: harmony, coherence, continuity, unity, structure, good and evil, chaos and order. A study of the murals indicates that he was illustrating these themes and presenting a cohesive picture using the mechanistic and matrialistic ideas that underly the biological, physical, and cultural world. His choice of subject matter and artistic style reflect these objectives. The murals depict the positive and negative aspects of applied science: the conquest of disease, automobile manufacture, and warfare. The smaller panels are statements about the origin and function of living systems.

There are three general approaches to the Rivera murals and, from a scientific perspective, any object in the natural world: an examination of the whole composition; an examination of the parts in detail; and an examination of how the parts relate to each other. This sequence will be followed hereinafter.

sociedad. La visión del mundo que está presentada en sus pinturas tiene dos facetas. Hay realismo—los objetos representados pueden ser inmediatamente reconocidos—y hay profundos significados comunicados por símbolos y analogías que requieren estudio más detallado.

La creatividad en los trabajos de Rivera no será determinada por lo bien que él pinta la producción de automóviles—es difícil encontrar un automóvil en los murales—sino por su habilidad de comunicar y engrandecer algunos de los temas principales en el arte, la ciencia y la filosofía: la armonía, coherencia, continuidad, unidad estructurafundamental, el bien y el mal, el caos y el orden. Un estudio de sus murales indica que él estaba ilustrando estos temas y presentando una pintura coherente usando las ideas mecánicas y materialistas que suportan el mundo biológico, físico y cultural. Su elección de tópicos y su estilo artístico reflejan estos objectivos. Los murales muestran los aspectos positivos de la ciencia aplicada: la conquista de la enfermedad, la manufactura de automóviles y la guerra. Los cuadros más pequeños son declaraciones acerca del origen y la función de sistemas vivientes.

Existen tres approximaciones generales en los murales de Rivera y desde la perspectiva científica cualquier objeto del mundo natural: un examen de composición total; un examen de las partes en detalle; y un examen de como las partes se relacionan entre sí. En las páginas que siguen se usará este procedimiento.

the whole composition
la composición total

The murals illustrate ecology: the study of the interaction of organisms with each other and the environment. In science this concept is often represented as a pyramid with the soil at the base topped by simple and then complex organisms, or as a chain or web showing relationships. Basically Rivera's murals are a more elaborate form of the pyramid model, as can be seen in the diagram on the right. The life enhancing and life destroying products of human activity have been incorporated into this ecological pattern. There is a web of relationships between the many panels.

The second general view of the whole courtyard can be seen with the sun as a reference point. Because of the orientation

Los murales ilustran la ecología: el estudio de la relación de los organismos entre sí y con el medio ambiente. A menudo, en ciencia se representa este concepto como una pirámide de la tierra como base que está cubierta con organismos simples y complejos, o como una cadena o telaraña que muestra las relaciones. Básicamente los murales de Rivera son una forma más elaborada del modelo pirámide, como puede verse en el diagrama a la derecha. Los productos de la actividad humana que encarecen o destruyen la vida han sido incorporados en este patrón ecológico. Hay una telaraña de relaciones entre los muchos cuadros.

La segunda visión general de todo el patio

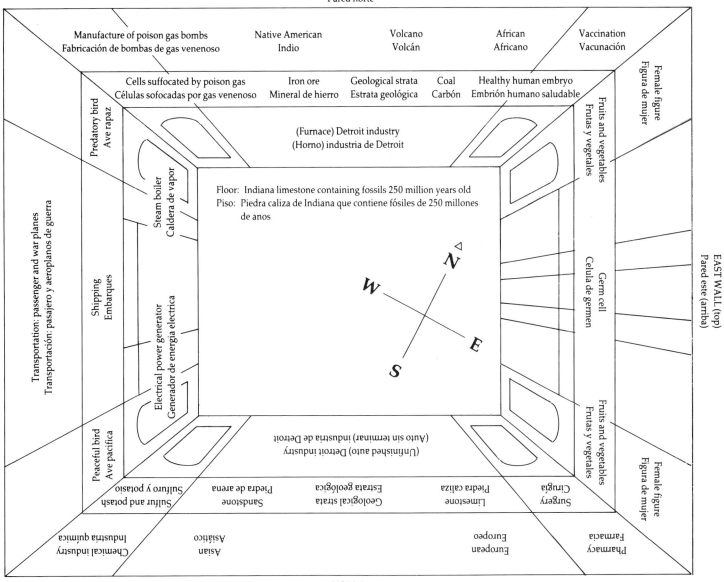

NORTH WALL
Pared norte

Manufacture of poison gas bombs
Fabricación de bombas de gas venenoso

Native American
Indio

Volcano
Volcán

African
Africano

Vaccination
Vacunación

Cells suffocated by poison gas
Células sofocadas por gas venenoso

Iron ore
Mineral de hierro

Geological strata
Estrata geológica

Coal
Carbón

Healthy human embryo
Embrión humano saludable

Predatory bird
Ave rapaz

(Furnace) Detroit industry
(Horno) industria de Detroit

Steam boiler
Caldera de vapor

Floor: Indiana limestone containing fossils 250 million years old
Piso: Piedra caliza de Indiana que contiene fósiles de 250 millones de anos

Transportation: passenger and war planes
Transportación: pasajero y aeroplanos de guerra

Shipping
Embarques

Electrical power generator
Generador de energía electrica

N
W
E
S

Female figure
Figura de mujer

Fruits and vegetables
Frutas y vegetales

Germ cell
Celula de germen

Fruits and vegetables
Frutas y vegetales

Female figure
Figura de mujer

EAST WALL (top)
Pared este (arriba)

Peaceful bird
Ave pacifica

(Unfinished auto) Detroit industry
(Auto sin terminar) industria de Detroit

Sulfur and potash
Sulfuro y potasio

Sandstone
Piedra de arena

Geological strata
Estrata geológica

Limestone
Piedra caliza

Surgery
Cirugía

Chemical industry
Industria química

Asian
Asiático

European
Europeo

Pharmacy
Farmacia

SOUTH WALL
Pared Sur

Position of Rivera's twenty-seven murals in courtyard of Detroit Institute of Arts.

Posición de los vientisiete murales de Rivera en el patio del Instituto de Artes de Detroit.

of the courtyard, indicated by the compass on the diagram to the right, the north and east walls receive sunlight even in winter. Rivera placed the native American and African figures in the light and the less pigmented Asian and European figures in the shade. The fruits, vegetables and coal whose stored energy comes from the sun were placed where they are exposed to it. The energy of the sun contained in the fossil fuel (coal) is being released in the furnace depicted on the sun-exposed north wall and utilized on the shady south wall. The expression of this duality relative to the sun is not new. It can be found among the Aztecs and others in the temple to the sun (which releases energy) and the temple to the moon (which shines by reflected light), and also in the hot and cold elements in the Aristotelian system.

In the finished north and south wall murals the unity of the geological, biological and technological worlds is emphasized. In the former the blast furnace is analogous to the volcano above it, and iron ore, coke and limestone are being reduced by heat to make iron which is being cast in molds. On the south wall sheets of steel are being stamped into parts which are then welded together. The minerals of the earth are represented by the human figures above (8).

puede ser vista con el sol como punto de referencia. Debido a la orientación del patio, indicada por el compás en el diagrama de la derecha, las paredes del norte y este reciben la luz del sol, aún en el invierno. Rivera puso figuras de los indios y africanos en la luz y las figuras de los menos pigmentados asiáticos y europeos en la sombra. La fruta, los vegetales y el carbón, cuya energía almacenada proviene del sol, fueron puestos donde están expuestos al sol. La energía del sol en los fósiles de combustible (carbón) está siendo liberada en el horno pintado en la pared norte, expuesta al sol, y está siendo utilizada en la pared de sombra, la sur. La expresión de esta dualidad relativa al sol no es nueva. Puede ser encontrada entre los Aztecas y otros en el templo del sol (que libera energía) y el templo de la luna (que brilla por la luz reflejada), y también en los elementos caliente-frío del sistema Aristotélico.

En los murales terminados de las paredes norte y sur se enfatiza la unidad de los mundos geológicos, biológicos y tecnológicos. En el primero, la explosión del horno es análoga el volcán sobre él, y el mineral de hierro, el coque y la piedra caliza están siendo reducidos por el calor para hacer hierro que es enmoldado. En la pared sur láminas de hierro están siendo machacadas en piezas que luego son soldadas. Los minerales de la tierra están representados con las figuras humanas arriba (8).

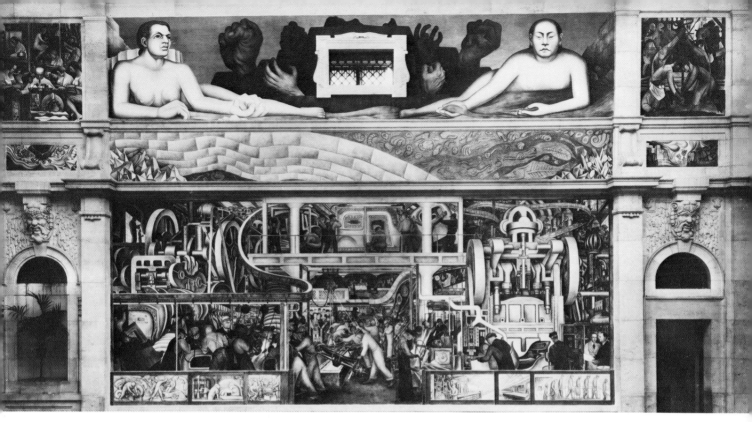

Detroit Industry, south wall. Panels represent: upper left and right side, the pharmaceutical and chemical industries, respectively (257.8 × 213.4 cm); upper center, a European and Asian (269.2 × 1371.6 cm); middle left, surgery, and middle right, sulfur and potash (68 × 185.4 cm); middle center, sedimentary rock containing fossils (68 × 185.4 cm); lower, the assembly of an automobile (539.8 × 1371.6 cm).

Industria de Detroit /pared sur. Paneles representan: lados superior izquierdo y derecho, las industrias farmacéuticas y químicas respectivamente (257.8 × 213.4 cms); centro superior, un europeo y un asiático (259.2 × 1371.6 cms); centro izquierdo, cirugiá, y centro derecho, sulfuro y potasio (68 × 185.4 cms); centro al medio roca sedimentaria que contiene fósiles (68 × 185.4 cms); más abajo montaje de un automóbil (539.8 × 1371.6 cms).

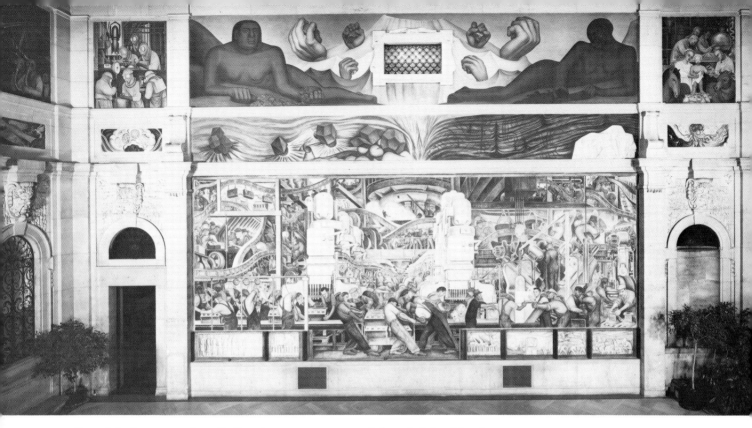

Detroit Industry, north wall. Panels represent: upper left and right side, the manufacture of poison gas bombs and vaccination, respectively (257.8 × 213.4 cm); upper center, Native American and African flanking a volcano with hands emerging to grasp ores (269.2 × 1371.6 cm); middle left and right side, cells suffocated by poison gas and healthy human embryo, respectively (68 × 185.4 cm); middle center, geological formations containing crystals in igneous rock and coal with fossils in sedimentary rock (68 × 185.4 cm); lower, iron being extracted, cast and assembled as a motor (539.8 × 1371.6 cm).

Industria de Detroit / pared norte. Paneles representan: lados superior izquierdo y derecho, fabricación de bombas de gas venenoso y vacunación respectivamente (257.8 × 213.4 cms); centro superior un indio americano y un africano al lado de un volcán con las manos emergiendo para agarrar minerales (269.2 × 1371.6 cms); medio al centro y lado derecho células sofocadas por gas venenoso y embrión humano saludable respectivamente (68 × 185.4 cms); centro medio formaciones geológicas que contienen cristales de roca ígnea y carbón con fósiles en roca sedimentaria (68 × 185.4 cms); inferior, el hierro siendo extraído, enmoldado y montado como motor (539.8 × 1371.6 cms).

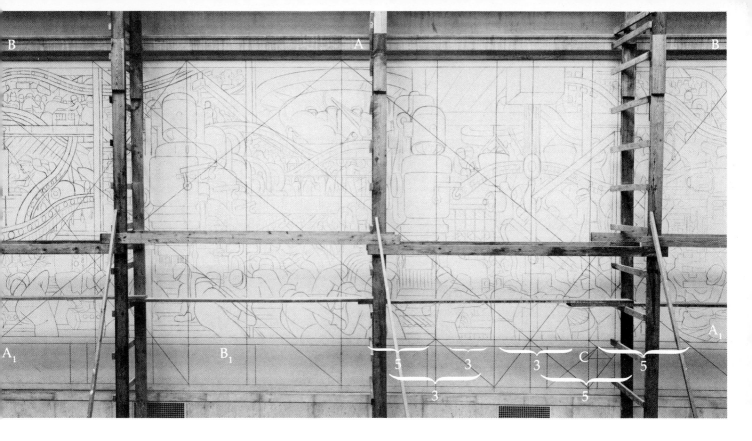

Detroit Industry, north wall, reflects the history of western art and science. The guidelines (above) used by the artists were drawn using the proportions of the Greeks. A Golden Section is formed by first dividing the surface in half (A-A), and then drawing diagonal lines to the lower corners (A-A_1). Lines B-B_1 are drawn from the upper corners perpendicular to A-A_1. A line perpendicular to the lower edge at B_1 divides each half of the surface into parts that are in a ratio of 3–5, the Golden Section (19).

Industria de Detroit, pared norte, refleja la historia del arte y ciencia occidental. Las indicaciones (arriba),usadas por el artista, fueron dibujadas usando las proporciones de los griegos. Una Sección Dorada está formada primeramente dividiendo la superficie en mitades (A \times A), y luego al dibujar lines diagonales hacia las esquinas inferiores (A \times A_1). Las líneas B \times B están dibujadas desde las esquinas superiores perpendiculares a A \times A_1. Una línea perpendicular hacia la orilla inferior en B_1

The Renaissance development of perspective appears with the use of vanishing points at the intersection of the diagonal lines from A, B and C in the south and north walls respectively. Superimposed on this is the wavy line, perceived as motion and so useful in nineteenth and twentieth century discussions of energy.

Among the eye-pleasing geometric shapes that recur in art through the centuries is what is called the "Golden Section." Its proportions, 3–5 or accurately 1–1.618, whether intended or not appear in the Parthenon and other works of art. The Golden Section is part of the mathematical approach to design that was developed by Vitruvius (first century B.C.) in *De Architectura* (40) and is described in detail by Hambridge in *The Elements of Dynamic Symmetry* (19). It is based on a study of the arrangement of shells and plant leaves whose order and symmetry are dynamic or suggestive of life and movement. Rivera intentionally used the proportions of dynamic symmetry when composing the murals, *Detroit Industry*, on the north and south walls.

Rivera superimposed on this dynamic design the photographic quality introduced into Renaissance mural painting by the techniques of linear perspective: Depth is simulated by using lines that recede to a point or points on the horizon line called vanishing points. Renaissance and subsequent artists usually place a significant figure or object conspicuously at the

divide cada mitad de la superficie en partes que están en un radio de 3–5, la Sección Dorada (19).

El desarrollo de la perspectiva en el Renacimiento aparece con el uso de puntos fugaces en la intersección de las líneas diagonales de A, B y C en las paredes sur y norte respectivamente.

Superimpuesto a ésto, está la linea ondulante percibida como movimiento y tan útil en las discusiones de energía de los siglos diecinueve y viente.

Entre las formas geométricas, placenteras al ojo, que reaparecen en el arte a través de los siglos, está lo que se llama la "Sección Dorada." Sus proporciones 3 - 5 o precisamente 1–1.618, aparecen con o sin intención en el Partenón y otras obras de arte. La "Sección Dorada" es parte de la aproximación matemática de diseño que fue desarrollada por Vitruvius (primer siglo A.D.) en *De Arquitectura* (40), y está descrita en detalle por Hambridge en *Los Elementos de Simétrica Dinámica* (19). Está basada en un estudio del arreglo de conchas y hojas de plantas cuyo orden y simetría son dinámicos o sugerentes de vida y movimiento. Rivera intencionalmente utilizó las proporciones de simetría dinámica cuando compuso los murales *Industria de Detroit* en las paredes norte y sur.

Rivera sobrepuso a este diseño dinámico la calidad fotográfica introducida a la pintura de murales del Renacimiento por las técnicas de perspectiva linear: la profundidad está simulada usando líneas

vanishing point; Rivera does not. The automobile is not present at the end of the line on the north wall and Rivera describes the south wall in the following way: "Successive operations of the final assembly line extend to the distant horizon, where countless finished automobiles speed away against space and time like little insects" (33).

The emphasis in both large murals on the north and south walls is not on the automobile but on the process of making something. A sense of the infinite or endlessness is created. This substitutes for the Biblical account of time with its definite beginning and end, an idea parallel to the changing concept of time introduced and favored by science in the nineteenth and twentieth centuries. Geologists and astronomers compiled observations to support the position that there is no beginning or end, just a continual recycling of matter and energy.

que forman declive en un punto o puntos en la línea del horizonte, llamados puntos de fuga. Los artistas del Renacimiento y artistas subsequentes, generalmente ponen una figura significativa u objetos conspicuamente en el punto de fuga. Rivera no lo hace. El automóvil no está presente al final de la línea en la pared norte y Rivera describe la pared sur en la forma siguiente: "Las operaciones sucesivas de la linea de montaje final se extienden al horizonte distante donde innumerables automóviles terminados se lanzan contra el espacio y el tiempo como pequeños insectos" (33).

El énfasis en los grandes murales en las paredes norte y sur no está en el automóvil sino en el proceso de construir algo. Un sentido de infinidad y perpetuidad es creado. Esto substituye el contar bíblico del tiempo con su principio y fin definido, idea paralela al concepto cambiante del tiempo introducida y favorecida por la ciencia en los siglos diecinueve y veinte. Los geólogos y astrónomos recopilaron observaciones para apoyar esta posición y no hay principio ni fin, sólo un reciclo contínuo de materia y energía.

germ cell
célula del germen

In "Germ Cell" (133.4 × 796.3 cm) Rivera initially examined both the actual beets and texts describing their production. In the preliminary sketches on the wall the beets are shown realistically. The artist transformed the image a day later into the symbolic design in the completed panel. The embryo linked by veins to its host is functionally parallel to the roots of a plant and the soil. Thus the final composition is an elegant analogy that is more than the sum of its parts; it dramatically presents the universal idea of the interdependence of all living and non-living things.

The analogy of veins growing from the heart, like roots from a seed, prompted

En "Célula del Germen" (133.4 × 796.3 cms) Rivera inicialmente examinó ambos las remolachas mismas y los textos describiendo su producción. En los bosquejos de la pared lás legumbres están reflejadás realísticamente. El artista transformó la imagen un día después en el diseño simbólico en el cuadro terminado. El embrión unido por las venas a su huésped es funcionalmente paralelo a las raíces de la planta y la tierra. De esta forma, la composición final es una analogía elegante que es más que la suma de sus partes. Dramáticamente presenta la idea universal de interdependencia de las cosas vivientes y no vivientes.

Leonardo da Vinci to confirm that the major veins of the body come from the heart and not from the liver as was thought at the time (23). To Rivera this root/circulation metaphor is a remnant of these historical antecedents that is no longer useful in science but still provides a powerful image of both biological and cultural growth and their dependence on the physical and social environment respectively. The Codices of Mexico, which Rivera studied (35), transmit the legend that men were born from trees (38).

Rivera indicated that "Germ Cell" (center) portrays the state of the museum in 1932, and that art is like the circulatory system which supplies the essential nutrition for the human central nervous system (33).

The plow, the female figures, and the vegetables on both sides of the embryo symbolize an abundant natural world to be made accessible to humans with technology.

La analogía de las venas creciendo del corazón como raíces de una semilla impulsó a Leonardo da Vinci a confirmar que las venas principales del cuerpo vienen del corazón y no del hígado como se pensaba en ese tiempo (23). En Rivera esta metáfora de la raíz/circulación es un residuo de estos antecedentes históricos que ya no sirven a la ciencia, pero que todavía proveen una imagen poderosa de ambos crecimientos biológicos y culturales y su dependencia de los medios físicos y sociológicos respectivamente. Los Códigos de México que estudió Rivera (35) transmiten la leyenda que el hombre nació de árboles (38).

Rivera indicó que la "Célula del Germen" (centro) proyecta el estado del museo en 1932, y que el arte es como el sistema circulatorio, suple la nutrición esencial para el sistema nervioso central humano (33). La pala, las figuras femeninas y los vegetales en ambas partes del embrión simbolizan un abundante mundo natural que está por hacerse accesible a los humanos con la tecnología.

Detroit Industry, east wall. Panels represent: upper left and right, female figures (257.8 × 213.4 cm); lower left and right, fruits, grains and vegetables (68.3 × 185.4 cm); lower center, an embryo 'rooted' in the soil, or 'germ cell' to Rivera (133.4 × 796.3 cm).

Industria de Detroit/pared este. Paneles representan: superior izquierda y derecha, figuras femeninas (257.8 × 213.4 cms); inferior izquierda y derecha, fruta, granos y vegetales (68.3 × 185.4 cms); centro inferior, un embrio "enraizado" en la tierra o para Rivera "Célula del germen" (133.4 × 796.3 cm).

"Healthy Human Embryo"

"Embrio Humano Saludable"

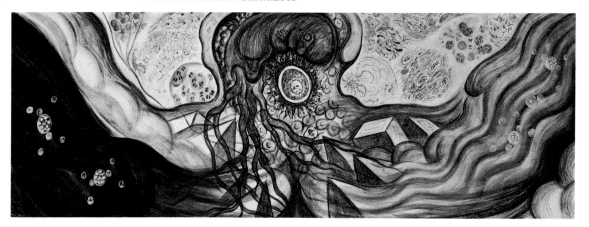

I chose the plastic expression of the undulating movement which one finds in water currents, electric waves, stratifications of the different layers under the surface of the earth and, in a general way, throughout the continuous development of life. The central reason for the choice of this theme was the objective facts that the different manifestations of matter are, in the last analysis, only differences of speed in the electronic systems of which matter is formed. (Rivera 1933).

Escogí la expresión del movimiento ondulante que se encuentra en las corrientes de agua, en las ondas eléctricas, las estratificaciones de diferentes capas bajo la superficie de la tierra y, en general, a través del continuo desarrolo de la vida. La razón central de la elección de este tema fueron los hechos objetivos que las diferentes manifestaciones de la materia son, en último análisis, sólo diferencias en la velocidad de sistemas electrónicos de que la materia está formada. (Rivera 1933) (32).

healthy human embryo
embrión humano saludable

The "Vaccination" mural, showing a child being immunized for smallpox, is a memorial to the conquest of the diseases associated with bacteria and viruses in the late nineteenth and early twentieth centuries. The horse, sheep and cow in the foreground are used in the production of vaccines. They are also protected against disease. For example, anthrax was a widespread killer of animals until Pasteur developed an anthrax immunization procedure (30).

The disease-causing bacteria drawn accurately by Rivera in the "Healthy Human Embryo" mural are identified in the diagram on the left, as are the scientists

El mural "Vacunación" que muestra a un niño siendo vacunado contra la viruela, es un tributo a la conquista de la enfermedad asociada con bacteria y virus a finales del siglo diecinueve y principios del siglo veinte. El caballo, el borrego y la vaca al frente son usados en la producción de la vacuna. Ellos también son protegidos contra la enfermedad. Por ejemplo, el antrax fue un gran exterminador de animales hasta que Pasteur desarrolló una vacuna para el antrax (30).

Las bacterias causantes de la enfermedad dibujada por Rivera en el mural "Embrión Humano Saludable" están identificadas en el diagrama a la izquierda, así como los

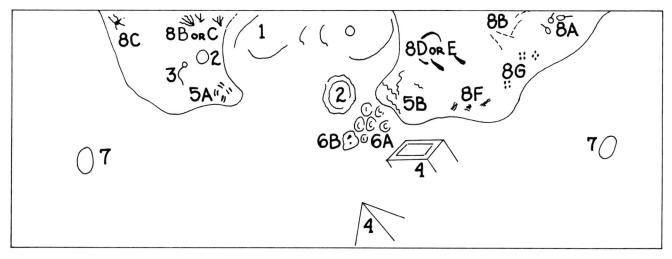

Detail of "Healthy Human Embryo"

1. Embryo
2. Egg
3. Sperm
4. Crystals
5. Chromosomes
 A. Metaphase
 B. Spireme Stage
6. Blood Cells:
 a. Red b. White
7. Cells: Darkfield
 & Light Microscopy

8. Bacteria (scientist)
 A. Tetanus: (P-D, K-D)
 B. Anthrax: (K-D, P-V)
 C. Typhoid: (M-V)
 D. Diptheria: (K-D)
 E. Cholera: (K-D, P-V, M-V)
 F. Tuberculosis: (K-D)
 G. Unidentified tetracoccus

Prominent Scientists Involved
 (or their students)
P = Pasteur, Louis (1822–95)
 French
K = Koch, Robert (1843–1910)
 German
M = Metchnikoff, Elie (1845–1916)
 Russian, also phagocytosis by
 white blood cells—6B above
 Student of Pasteur and later
 head of Pasteur Institute
D = Described by him
V = Developed vaccine

Detalles de "Embrio Humano Saludable"

1. Embrión
2. Ovulo
3. Esperma
4. Cristales
5. Cromosomas
 A. Metafaso
 B. Estado Espirema
6. Glóbulos de Sangre
 A. Rojo B. Blanco
7. Células: fondo blanco
 y luz microscópica

8. Bacteria (científico)
 A. Tétano: (P-D, K-D)
 B. Antrax: (K-D, P-V)
 C. Tifoidea: (M-V)
 D. Difteria: (K-D)
 E. Cólera: (K-D, P-V, M-V)
 F. Tuberculosis: (K-D)
 G. Tetracocos no identificados

Científico prominente envolucrado
 (o sus estudiantes)
P = Pasteur, Louis (1822–95)
 Frances
K = Koch, Robert (1843–1910)
 Alemán
M = Metchnikoff, Elie (1845–1916)
 Ruso, también fagocistosis
 de glóbulos blancos
 —6B arriba Estudiante de
 Pasteur y después director del
 Instituto Pasteur
D = Descrito por él
V = Vacuna desarrollada

whose research led to control of the diseases (13, 15, 20, 30). The nationalities represented (French, Russian, German) and the three figures in the background of the "Vaccination" mural are probably symbolic representations of (from left to right) Pasteur, Metchnikoff and Robert Koch. Rivera's portraits of these scientists are not exact likenesses of their published photographs which show men in beards. He does indicate their relative ages: Pasteur is the elder with white hair and the two others

científicos cuya investigación guió al control de las enfermedades asociadas con ellas (13, 15, 20, 30). Las nacionalidades representadas (Francia, Rusia, Alemania) y las tres figuras en el fondo del mural "Vacunación" son probablemente simbólicas representaciones de Pasteur, Metchnikoff y Robert Koch (de izquierda a derecha). Los retratos de Rivera de estos científicos no son de similaridad exacta de sus fotografías publicads que muestran hombres con barba. Indica, sin embargo, sus

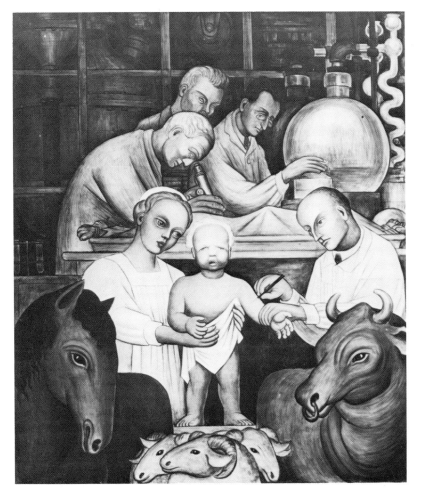

"Vaccination"
"Vacunación"

"Healthy Human Embryo"
"Embrio Humano Saludable"

are shown as students or a generation younger. The coiled tube in the upper right of the ''Vaccination'' mural was used to collect germs (34).

The ''Healthy Human Embryo'' panel illustrates the scheme for the origin of life presented and discussed by the Russian scientist A. I. Oparin and others, beginning in 1923 and continuing until today. It is proposed that life began in the sea and under the right conditions molecules, in a fashion similar to crystals, formed and replicated. First simple cells develop and then aggregate as the organism takes shape (1, 9, 10, 12, 26, 29).

The artist has represented two stages in cell division: the ''spireme'' stage in which the chromosomes appear as coils, and ''metaphase'' where the chromosomes are paired short rods. It was a debatable theoretical fact during the 1930's as to whether the units controlling heredity (the genes), proposed by Gregor Mendel, were located on the chromosomes. Since both genes and chromosomes segregate and combine in a similar manner, some scientists thought they were on the chromosomes and some did not. Rivera's accurate representation of chromosomes indicates his understanding of their significance. It is a situation similar to what happened in painting after the botanist Linnaeus (eighteenth century) emphasized the structure of flowers: Dutch painters began to represent floral parts accurately

edades relativas. Pasteur es el mayor con pelo blanco y los otros son mostrados como estudiantes o de una generación menor. El tubo espiral en la derecha superior del mural ''Vacunación'' era usado para coleccionar gérmenes (34).

El cuadro ''Embrión Humano Saludable'' ilustra el esquema del origen de la vida presentado y discutido por el científico ruso A. I. Oparin y otros desde 1923 y continuando hasta hoy. Se propone que la vida empezó en el mar y bajo condiciones favorables las moléculas se formaron a manera de cristales y se duplicaron. Primero se desarrollaron células simples y luego se incorporaron a medida que los organismos tomaron forma (1, 9, 10, 12, 26, 29).

El artista ha representado dos estados en la división de células: el estado ''espirema'' en el que las cromosomas aparecen como espirales, y el estado metafaso, donde las cromosomas son cilindros cortos pareados. Era un hecho teórico debatible durante los 1930 de si las unidades que controlan la herencia (los genes) propuestos por Gregor Mendel estaban situados en las cromosomas. En vista de que ambos genes y cromosomas se separan y se combinan en forma similar, algunos científicos pensaron que estaban en las cromosomas y otros que no. La correcta representación de Rivera de las cromosomas indica su entendimiento de su significado. Es una situación similar a lo que pasó en la pintura después de que el botanista Linnaeus (siglo dieciocho) recalcó

while paintings done earlier or elsewhere were not so accurate (25).

Detroit Industry (south wall) and "Healthy Human Embryo" are so similar in the design and function of the parts represented that it is obvious that the artist is indicating that the cell and the factory are analogous production structures. In science the unseen, molecular control of the cell, is explained in terms of what is seen: the factory.*

This is artistically very creative. But is it scientifically creative? The answer is yes. Rivera's analogy was thirty years premature and incomplete but it was in the mainstream of scientific thinking. Rivera's active career did not coincide with the discovery of the molecular nature of the gene or DNA (1953) and the mechanisms by which it controls cells (messenger and transfer, 1961), but his murals indicate he was comparing the cell with its chromosomes to an assembly line on which a template forms pieces which, when assembled, produce a functioning entity. In the DNA-Messenger-Transfer model, now developed in great detail in most biology texts, the genes or DNA code (a precise molecular sequence) on the chromosome in the nucleus direct the

la estructura de las flores. Los pintores holandeses empezaron a representar las partes de la flor correctamente, mientras que las pinturas hechas antes o en otros lugares no eran tan correctas (25).

Los murales *Industria de Detroit*, pared sur y "Embrión Humano Saludable" son tan similares en el diseño y función de las partes representadas, que es obvio que el artista está indicando que la célula y la fábrica son estructuras de producción análogas. En ciencia se explica el invisible control molecular de la célula en términos de lo que es visto: la fábrica.*

Esto es artísticamente muy creativo, pero ¿es científicamente creativo? La respuesta es sí. La analogía de Rivera fue treinta años prematura e incompleta pero estaba de moda en el pensamiento científico. La carrera activa de Rivera no coincidió con el descubrimiento de la naturaleza molecular del gene o del ácido ribonucléico (1953) y el mecanismo por el cual controla las células (mensajero y transferencia, 1961), pero sus murales indican que estaba comparando la célula con sus cromosomas a una línea de montaje en la cual el modelo forma piezas que cuando son montadas producen una entidad que funciona. En el modelo del ácido ribonucléico, mensajero transferencia, ahora desarrollado a gran detalle en la

*Rivera describes his mural at the California School of Fine Arts at San Francisco, painted just prior to his work in Detroit, as consisting of groups of workers, designers and patrons in "boxes or cells" (35).

*Rivera describe su mural en la Escuela de Bellas Artes de California en San Francisco, pintado justamente antes de su trabajo en Detroit, que consiste de grupos de trabajadores, disenadores y patrones en "cajas o células" (35).

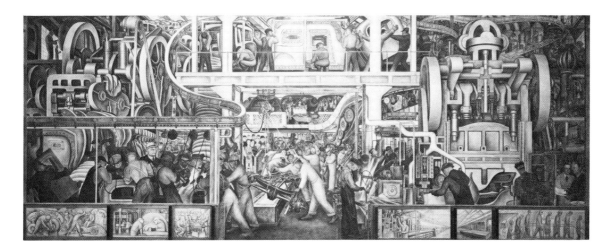

Detroit Industry South Wall and "Healthy Human Embryo" present biological and industrial production as analogous processes. Rivera designed the two murals in identical fashion: every part has the same function and a similar place in the composition.

Industria de Detroit, pared sur y "Embrión Humano Saludable" presentan la producción biológica e industrial como procesos análogos. Rivera diseñó los dos murales en forma idéntica: cada parte tiene la misma función y un lugar similar en la composición.

A comparison of *Detroit Industry*, South Wall and "Healthy Human Embryo"

	Detroit Industry south wall	compared to	"Healthy Human Embryo"
A. Subunits of production	rooms with workers		cell, chromosome
B. Partially built product	auto		embryo
C. Ducts for ingredients	conveyor belts		veins, arteries
D. Organizing agents	workers		crystals
E. Replicators (templates)	fender press		crystals, chromosomes
F. Essential carriers	auto tires		red blood cells

"Healthy Human Embryo"

"Embrio humano saludable"

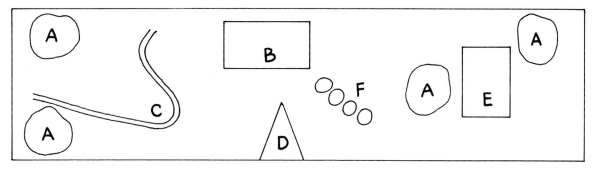

Un comparación de *Industria de Detroit,* pared sur y "Embrión Humano Saludable"

	Industria de Detroit pared sur	comparado con	"Embrion Humano Saludable"
A. Subunidad de produccion	cuartos con obreros		célula, cromosomas
B. Productos incompleto	automóvil		embrión
C. Conductos por ingredientes	cinturones a conducir		vena, arterias
D. Agente de organización	obreros		cristalés
E. Multicopista (plantilla)	estampar de guardabarros		cristalés, cromosomas
F. Carreteros esencial	llantas de automóvil		glóbulos rojo de sangre

synthesis of messenger and transfer molecules with specific properties related to their composition, order and shape. The precisely coded messenger molecules move out of the nucleus (the control center) to the cytoplasm (assembly line) where they form the pattern for the specific amino acids brought to their surface by the uniquely coded transfer molecules. According to mechanists (artistic or scientific), a living system (cellular or industrial) is an assembly line with essentially the same types of components. Rivera knew nothing about DNA and Transfer and Messenger and yet his thinking process, the use of analogy, led him to a rough mental image that is very like the working model for the control of cellular development that is used today. Thus for his time, the end of the assembly line had to lead to the unknown. Rivera's murals represent a record of the creative process that is so typical of science.

mayoría de los textos de biología, los genes o clave del ácido ribonucléico (una sequencia molecular precisa) en las cromosomas en el núcleo dirigen la síntesis de moléculas mensajeras, transferentes con ciertas propiedades relacionadas a su composición, orden y forma. Las moléculas puestas en clave con precisión se salen del núcleo (centro de control) a la citoplasma (línea de montaje) donde forman el modelo para un amino ácido específico traído a la superficie por las moléculas transferentes en forma única puestas en clave. De acuerdo con los maquinistas (artísticos o científicos) un sistema viviente (celular o industrial) es una línea de montaje con esencialmente los mismos tipos de componentes. Rivera no sabía nada acerca del ácido ribonucléico o componentes de transferencia y mensajero y no obstante su proceso de pensar, el uso de la analogía, lo guió a una imagen mental no terminada que es muy similar al modelo funcional del control del desarrollo celular que es usado hoy. Así pues, para su tiempo, el final de la línea de montaje tenía que dirigirse a lo desconocido. Los murales de Rivera representan un registro de proceso creativo que es tan típico en la ciencia.

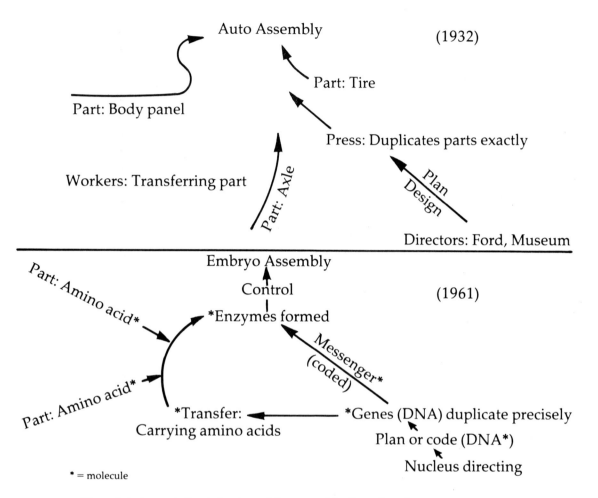

Auto Assembly (1932)

Part: Tire

Part: Body panel

Press: Duplicates parts exactly

Workers: Transferring part

Part: Axle

Plan Design

Directors: Ford, Museum

Embryo Assembly (1961)

Control

Part: Amino acid*

*Enzymes formed

Messenger* (coded)

Part: Amino acid*

*Transfer: Carrying amino acids

*Genes (DNA) duplicate precisely

Plan or code (DNA*)

Nucleus directing

* = molecule

Rivera's interpretation of automobile assembly (based on lower center panel in *Detroit Industry*, south wall) and modern day scientists' description of the control and construction of an embryo.

La interpretación de Rivera de las actividades en el montaje de un automóvil (basado en el panel central inferior en *Industria de Detroit / pared sur*) y como describen hoy los científicos el control y construcción de un embrio.

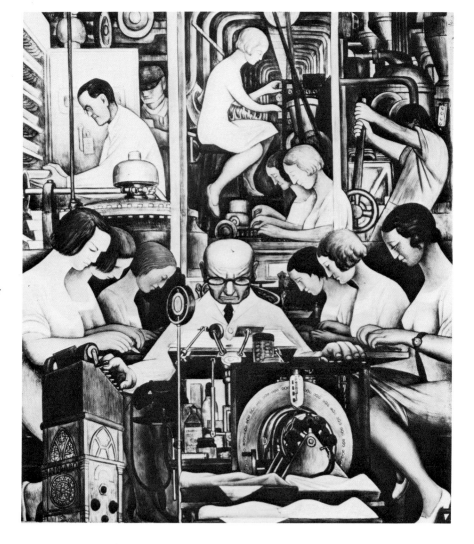

"Pharmaceutical Industry"
"Industria Farmacéutica"

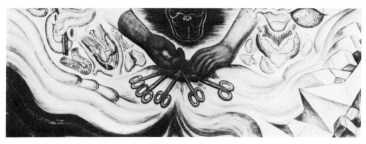

"Surgery"
"Cirugía"

surgery
cirugía

In "Pharmaceutical Industry" the technicians are dissecting out animal glands from which hormones and growth factors will be extracted to improve human health. In "Surgery" the hands, one dark and one light (probably symbolizing the surgical skill of both the pre-Columbian and present inhabitants of North America) are removing a tumor using hemostats to control blood flow. The black/white X-ray pattern is a top view of the human head containing a brain tumor which the surgeon's hands in the center are removing. A portion of the intestine is looped back on itself (intussusception) and if not removed will result in death. The incompleteness of the

En "Industria Farmaceútica" los técnicos están disectando glándulas de animales de las cuales se extraerán hormonas y factores de crecimiento para mejorar la salud humana. En "Cirugía" las manos, una oscura y otra de color claro probablemente simbolizando la habilidad de cirugía de ambos los habitantes de norteamérica precolombinos y actuales, están quitando un tumor usando hemóstatos para controlar el fluir de la sangre. El patrón de rayos X blanco y negro es una vista por encima de la cabeza humana que contiene un tumor cerebral que están quitando las manos de los cirujanos en el centro. Una parte del intestino está enlazado en sí mismo

female reproductive system may signify the difficulties Rivera's wife, Frida Kahlo, had in trying to have children (21).

European and Mexican influences are present in the "Surgery" mural. The style, called *retablos*, is reminiscent of the paintings done in Mexico as offerings to religious figures in gratitude for the cure of a particular organ. "Surgery" also resembles the narrative style of the Mexican codices (24, 38).

The "Surgery" mural is not unique because it is a tribute to medical skill, just as the larger "Pharmaceutical" panel above it is recognition of that industry's contributions to human health, but it is unique because of its emphasis on developments in science and literature in that period. Why are the organs represented separated from each other like objects on the table? Why are the reproductive and digestive organs singled out while the excretory system and the traditional symbolic organ the heart are omitted? One very plausible answer is that the "Surgery" panel reflects the influences of the pioneer physiologist Claude Bernard, author of *Experimental Medicine* (2), and Emile Zola, the prolific author of many books including *The Experimental Novel* (22, 44). The similarity in the titles is not coincidence; Bernard and Zola were friends.

(intususcepción) y que si no es quitado resultará en la muerte. Lo incompleto del sistema reproductivo femenino puede significar las dificultades que tuvo la esposa de Rivera, Frida Kahlo, al tratra de tener hijos (21).

Influencias europeas y mexicanas están presentes an el mural "Cirugía." El estilo llamado *retablos* tiene reminiscencia de las pinturas hechas en México como ofrenda a figuras religiosas en gratitud de la cura de un órgano particular. "Cirugía" tambien asemeja el estilo narrativo de los códigos mexicanos (24, 38).

El mural "Cirugía" no es único porque es un tributo a la habilidad médica, así como el cuadro más grande arriba "Farmaceútica" es reconomiento de la contribución de esa industria a la salud humana, sino es único por su énfasis en los desarrollos de la ciencia y la literatura en ese período. ¿Por qué están los órganos representados separadamente unos de otros como objectos en la mesa, y ¿por qué son separados los órganos reproductivos y digestivos mientras que el sistema excretorio y el órgano simbólico tradicional de corazón son omitidos? Una respuesta plausible es que el cuadro "Cirugía" refleja influencias del fisiólogo pionero Claude Bernard, autor de *Medicina Experimental* (2) y Emilio Zola, el prolífico autor de muchos libros incluyendo *La Novela Experimental* (22, 44). La similaridad en los títulos no es una coicidencia, Bernard y Zola eran amigos.

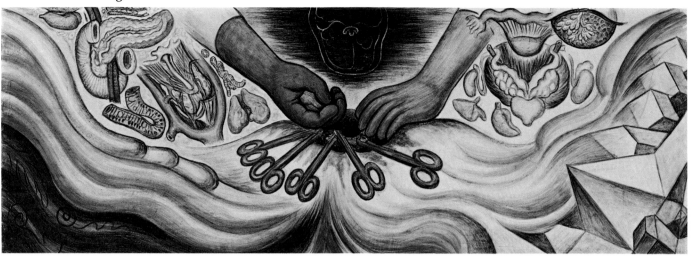

Detalles de "Cirugía"

1. Cerebro en cráneo, vista superior
2. Tumor
3. Intestino delgado
4. Vesícula biliar
5. Páncreas
6. Intusucepción
7. Provisión de sangre al esófago
8. Glándula tiróide
9. Oviducto (trompa de Falopic) ⎫
10. Utero ⎬ mujer
11. Glándula mamaria ⎭
12. Testículos ⎫
13. Conducto deferente ⎪
14. Vesícula seminal ⎬ hombre
15. Próstata ⎪
16. Vejiga ⎭
17. Glándula suprarenal*: derecha
18. Glándula suprarenal: izquiera
19. Hemóstato
 (3, 26, 17)
20. Símbolo Maya y Azteca del agua

Detail of "Surgery"

1. Brain in skull, top view
2. Tumor
3. Small intestine
4. Gall bladder
5. Pancreas
6. Intussusception
7. Blood supply to esophagus
8. Thyroid gland
9. Oviduct (Fallopian tube) ⎫
10. Uterus ⎬ female
11. Mammary gland ⎭

12. Testis ⎫
13. Vas deferens ⎪
14. Seminal vesicle ⎬ male
15. Prostate gland ⎭
16. Bladder
17. Suprarenal gland: right
18. Suprarenal gland: left
19. Hemostat
20. Maya and Aztec symbol for water

Bernard describes his procedure:

> When faced by complex questions, physiologists and physicians, as well as physicists and chemists, should divide the total problem into simpler and more clearly defined partial problems. They will thus reduce phenomena to their simplest possible material conditions and make application of the experimental method easier and more certain. . . . By following the same analytic path, physiologists should succeed in reducing all the vital manifestations of a complex organism to the play of certain organs, and the action of these organs. . . ."(2).

The choice of organs to be represented in the "Surgery" mural can be traced to Emile Zola whose philosophy is presented by Mathew Josephson in *Zola and His Time* (1928). Josephson indicated that Zola's "heightened senses resulted in a certain mysticism about physical experiences. . . . To this materialist, 'nutrition and reproduction' were the two essential and primordal functions, the center of natural life." Josephson records that Zola could become mystical about the stomach and sexual organs where the germs of future generations were elaborated. Zola planned a 'cycle' of four novels: (1) Fecundity: peoples the world and makes life; (2) Labor: organizes and regulates life; (3) Truth: the end of all science promotes justice; (4) Justice: unites humanity, recreates the family bond, assures peace, and makes for

Bernard describe su procedimiento así:

> Cuando los fisiólogos y médicos, así como físicos y químicos, confrontan problemas complejos, deben dividir el problema total en problemas parciales más simples y más claramente definidos. Por lo tanto, reducirán fenómenos a sus condiciones materiales más simples y aplican el método experimental más fácil y más seguro. . . . Siguiendo la misma ruta analítica, los físicos deben tener éxito al reducir todas las manifestaciones vitales de un organismo complejo al juego de ciertos órganos, y la acción de estos órganos. . . . (2)

La selección de órganos para ser representados en el mural "Cirugía" puede trazarse a Emilio Zola cuya filosofía está representada por Mathew Josephson en *Zola y su Tiempo* (1928). Josephson indicó que "los sentidos elevado de Zola resultaron en un cierto misticismo acerca de las experiencias físicas. Para este materialista, 'la nutrición y reproducción" eran las dos funciones esenciales y primordiales, el centro de la "vida natural' ". Josephson escribió que Zola podía volverse místico acerca del estómago y los órganos sexuales donde los gérmenes de generaciones futuras eran elaborados. Zola planeó un ciclo de cuatro novelas: (1) Fecundidad: puebla el mundo y trae vida; (2) El trabajo: organiza y regula la vida; (3) La verdad: el final de toda ciencia promueve la justicia; (4) Justicia: une la humanidad, recrea la unión familiar, asegura la paz y crea la felicidad mayor. La

ultimate happiness. Happiness is achieved by the social applications of science (22). The first two of these themes are among the basic ones used by Rivera in the Detroit murals.

Zola's and Rivera's emphasis on the reproductive and digestive systems was probably a response to the tremendous advances made by physiologists like Claude Bernard in our understanding of the organs of the abdominal cavity. During this period (the late nineteenth and early twentieth centuries) the development of aseptic techniques for controlling infection, hemostats for controling blood flow in small vessels and anaesthesia for controlling the pain made abdominal surgery possible. In the "Surgery" mural Rivera includes the pancreas to commemorate the control of diabetes with insulin, the intestine to symbolize many advances in our understanding of nutritional diseases (i.e. Pellagra and the B vitamins) and the reproductive organs to represent the discovery of hormones.

The reproductive organs represented in the "Surgery" panel, the four large human figures symbolizng the earth's resources (at the top of *Detroit Industry*/north and south walls), and the shapes of the contents of the dissecting pans in the "Pharmaceutical" panels are a combination of male and female images. This type of joint symbol for the relationship between individual

felicidad se logra por medio de las aplicaciones sociales de la ciencia (22). Los dos primeros de estos temas están entre los temas básicos usados por Rivera en los murales de Detroit.

El énfasis de Zola y Rivera en los sistemas reproductivos y digestivos era probablemente una respuesta a los tremendos avances hechos por fisiólogos como Claude Bernard en nuestro entendimiento de los órganos de la cavidad abdominal (fin del siglo diecinueve, principios del siglo viente). Durante este período el desarrollo de técnicas asépticas para controlar infección, las hemóstatas para controlar el fluir de la sangre en pequeños vasos y la anestesia para controlar el dolor hizo posible la cirugía abdominal. En el mural "Cirugía," Rivera incluye el páncreas para conmemorar el control de la diabetis con insulina, el intestino simboliza muchos avances en nuestro entendimiento de enfermedades de nutrición, ejem. Pelagra y las vitaminas B y los órganos reproductivos para representar el descubrimiento de las hormonas.

Los órganos reproductivos representados en "Cirugía," las cuatro figuras humanas que simbolizan los recursos de la tierra (arriba en *Industria de Detroit*, paredes norte y sur) y las formas de los contenidos, de las vasijas de disección en los cuadros "Farmacéutica" son una combinación de imágenes masculinos y femeninos. Este tipo

organisms has existed in art for thousands of years. In Greek mythology chimaeras were she-monsters represented as having a reptilian tail, the goat's body and lion's head which spouted flames. Other variations on this pattern are the devils with horns and tails and the mermaids which appear in art prior to the rise of modern science in the tenth century. Human figures with combined male and female features, called ignudi, appear in the murals of Michelangelo in the Sistine Chapel (1512) in the Vatican. A Náhuatl legend (tribes of North Mexico including Aztecs) refers to a supreme deity Ometeotl, who was both masculine and feminine (11). In the Detroit frescoes Rivera has abandoned most of the non-human features of the four large figures but their legs taper like the tail of a fish, their torsos are massive and 'masculine,' but have female breasts, and their heads are not clearly either male or female. The cloth on both dissecting pans in the "Pharmaceutical" mural has a triangle pointing up on the right and down on the left. In the symbolism of Theosophy "The triangle with its apex pointing upward indicates the male principle, downward the female" (41). The representation of these composite forms in art and the thoughts they embody are referred to as androgeny; the idea that we have portions of both sexes within us.

The androgenous concept is supported with observation. The human male and

de símbolo unido para la relación entre organismos individuales ha existido en arte por miles de años. En la mitología griega las quimeras eran monstruos representados con cola de reptil, cuerpos de cabra y cabeza de león que escupían flamas. Otras variaciones de este modelo son los diablos con cuernos y cola de sirenas que aparecen en el arte antes del surgimiento de la ciencia moderna en el siglo dieciseis. Las figuras humanas con características de macho y hembra, llamados ignudi, aparecen en los murales de Miguel Angel en la capilla Sixtina (1512) en el Vaticano. Una leyenda Nahuatl (tribu del norte de México que incluye los Aztecas) cuenta de un dios Ometeotl, que era ambos macho y hembra (11). En los frescos de Detroit, Rivera ha abandonado la mayoría de las características no humanas de las cuatro figuras grandes pero sus piernas terminan como una cola de pescado, sus torsos son masivos y "masculinos" pero tienen pechos femeninos y sus cabezas no son claramente de mujer o de hombre. La tela en ambas vasijas de disección en el mural "Farmaceútica" tiene un triángulo apuntando hacia arriba en la derecha y hacia abajo en la izquierda. En el simbolismo de Teosofía "el triángulo con el ápex apuntando hacia arriba indica el principio masculino y hacia abajo el femenino" (41). La representatión de estas formas compuestas en el arte y los pensamientos que llevan son llamados androgenía; la idea de que tenemos

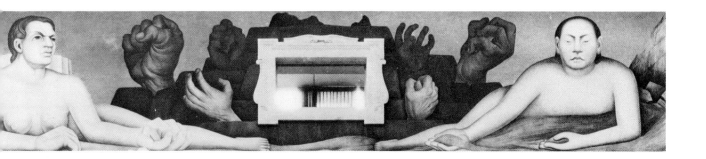

female reproductive systems have the same embryonic origin. In the first few weeks of development both the male and female have what are referred to as Wolffian and Müllerian ducts. In the male embryo the Müllerian ducts degenerate, except for small vestigial traces, and the Wolffian ducts develop into the epididymis and seminal vesicles. In the female embryo the Müllerian ducts develop into the uterine tubes, uterus and part of the vagina, and the Wolffian ducts regress to form a few vestigial parts (27). Thus the artistic metaphor of Rivera has an anatomical basis.

Androgeny is also used in literature to represent the qualities of an ideal person. For example, Virginia Woolf in *A Room of One's Own* speculates that there is

porciones de ambos sexos dentro de nosotros.

El concepto androgenio apoya estas observaciones. Los sistemas humanos reproductivos femeninos y masculinos tienen el mismo origen embriónico. en las primeras semanas de desarrollo ambos hombres y mujeres tienen lo que se llama ductos Wolffianos y Müllerianos. En el embrio masculino los ductos Müllerianos se degeneran excepto los residuos atrofiados y los ductos Wolffianos se convierten en epididimos y vesículas seminales. En el embrio femenino los ductos Müllerianos se convierten en tubos uterinos, el utero y parte de la vagina y los ductos Wolffianos se retrasan a formar unas cuantas partes atrofiadas (27). Por lo tanto, la metáfora artística de Rivera tiene una base anatómica.

La androgenia también es usada en literatura para representar las cualidades de la persona ideal. Por ejemplo, Virginia Woolf en *Un Cuarto Propio* especula que hay

. . . a plan of the soul so that in each of us two powers preside, one male, one female; and in the man's brain, the man predominates over the woman, and in the woman's brain, the woman predominates over the man. The normal and comfortable state of being is that when the two live in harmony together, spiritually cooperating. If one is a man, still the woman part of the brain must have effect; and a woman must have intercourse with the man in her. Coleridge perhaps meant this when he said that a great mind is androgynous. . . . Perhaps a mind that is purely masculine cannot create, any more than a mind that is purely feminine (42).

. . . un plan del alma de tal manera que en cada uno de nosotros presiden dos poderes, uno masculino y uno femenino, y en el cerebro del hombre, el hombre predomina sobre la mujer, y en el cerebro de la mujer la mujer predomina sobre el hombre. El estado de ser normal y confortable existe cuando los dos viven en armonía juntos, espiritualmente cooperando. Si uno es hombre la parte de la mujer en el cerebro aún debe tener efecto; y una mujer debe tener relaciones con el hombre en ella. Coleridge tal vez quiso decir esto cuando dijo que una mente grandiosa es andrógena. . . . Tal vez una mente que es puramente masculina no puede crear al igual que una mente que es puramente femenina. (42)

geology
geología

The murals on the following two pages represent the sedimentary and igneous rock in the crust of the earth; the sedimentary due to the consolidation of particles in layers under water to form limestone and sandstone, and the igneous developing from molten material. In the early part of the nineteenth century geologists and poets debated which of these two processes, fire or water, were most important.

Anaxagoras: This rock was born from haze of fire and flame
Thales: From moisture all organic living came.

. .

Anaxagoras: Have you, O Thales, made at any time Within one night a mountain out of slime?

Los murales en los siquiente dos páginas representan la roca sedimentaria o ígnea en la costa de la tierra; lo sedimentario debido a la consolidación de partes en las capas bajo agua que forman piedra caliza y piedra de arena, y lo ígneo desarrollado de material derretido. A principios del siglo diecinueve geólogos y poetas debatieron cuál de estos dos procesos, fuego y agua era más importante.

Anaxágoras: Por la exhalación del fuego, esa roca está aquí.
Thales: En lo húmedo ha nacido lo viviente.

. .

Anaxágoras: ¿Has hecho salir jamás del légamo, en una sola noche, oh Thales, una montaña como ésta?

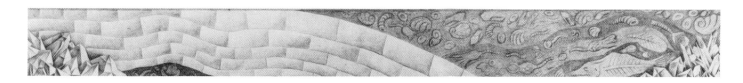

Thales: Never was Nature, with her fluid powers, Reduced to scale of days or nights or hours. Thus every form by law she will create; No violence she uses to be great.

Anaxagoras: But here she did! Plutonic, searing fire, Aeolian gusts, with thundrous vapours dire, Racked the old crust of level earth, broke through, And thus a new-born mountain rose to view.

Goethe, *Faust*, Part II, Act 2 (16)

Thales: La Naturaleza y su flujo viviente nunca estuvieron sujetos al día ni a la noche ni a las horas. Traza ella con regularidad toda forma, y ni aun en lo grande hay violencia alguna.

Anaxágoras: Pero aquí la hubo. Un horrible fuego plutónico, la formidable fuerza explosiva de las exhalaciones eólicas rompieron la vieja costra del suelo llano de suerte que una nueva montaña debió surgir al punto.

Goethe, *Fausto*, Segunda Parte, Acto segundo (17)

In the latter part of the nineteenth century the fossils (mollusks, crinoids, fish) depicted and their sequence in the sedimentary rock (lowest = oldest) were used by Charles Darwin as supporting evidence for his theory of evolution. The limestone facing and floor of the courtyard contains many marine fossils.

The crystals of iron ore shown above, which can be identified exactly by color and shape (i.e. hematite), are those that are used in the automotive industry. These crystals have a second meaning. None of them have the same shape. They are the five perfect

A finales del siglo diecinueve los fósiles (moluscos, crinóides, pescado) mostrados en su sequencia en la roca sedentaria (más bajo = más viejo) fueron usados por Charles Darwin como evidencia para apoyar su teoría de la evolución. La piedra caliza y el piso del patio contienen muchos fósiles marinos.

Los cristales de mineral de hierro mostrados arriba que pueden ser identificados con exactitud por su color y forma (por ejemplo el hematita) son los que se usan en la industria automotríz. Estos cristales tienen un segundo significado.

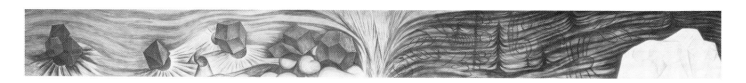

solids drawn below, which represent Earth, Fire, Air, Ether and Water, the ancient Green elements. During the Renaissance artists and scientists "opened the way to the science of crystals" (36).

In science, that which is unseen, the element, is represented in terms of what has been seen. The imagined Greek model of an element persisted in the west for centuries, and was eventually replaced in the late eighteenth century with a very different modern chemical theory. In the latter theory, salt is a cube (see "Sulfur and Potash," p. 46), and water is a tetrahedron.

Ninguno de ellos tiene la misma forma. Son los cinco sólidos perfectos dibujados abajo que representan la tierra, el fuego, el éter, el aire y el agua, los antiguos elementos griegos. Durante el Renacimiento, los artistas y científicos abrieron el camino de la ciencia de los cristales (36).

En ciencia lo que no es visto, el elemento es representado en términos de lo que es visto. El modelo imaginado griego de un elemento persistió en el occidente por siglos y fue eventualmente reemplazado a fines del siglo dieciocho por una teoría química muy diferente. En la teoría mencionada, la sal es un cubo (ver Azufre y Potasio, p. 46), y el agua es un tetraedro.

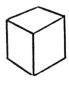 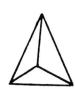 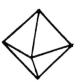 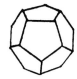 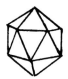

EARTH (Cube) FIRE (Tetrahedron) AIR (Octahedron) ETHER (Dodecahedron) WATER (Icosohedron)

TIERRA (Cubo) FUEGO (Tetraedro) AIRE (Octaedro) ETER (Dodecaedro) AGUA (Icosoedro)

The ancient Greek elements represented by the five perfect solids.

Los elementos antiguos griegos representados por los cinco sólidos perfectos.

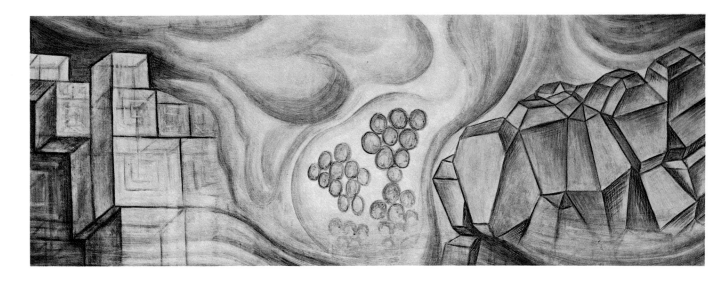

"Sulfur and Potash," *Detroit Industry*, South Wall, 1933. Diego Rivera. Fresco. The crystals on the left are hallite (NaCl, table salt). The crystals on the right are sulfur.

It is often said that all the conditions for the first production of a living organism are now present which could ever have been present. But if (and oh what a big if!) we could conceive of some warm little pond, with all sorts of ammonia and phosphoric salts, light, heat, electricity, etc., present, that a protein compound was chemically formed, ready to undergo still more complex changes . . .—C. Darwin (10).

"Azufre y Potasio" *Industria de Detroit*, pared sur, 1933, Diego Rivera pintura al fresco. Los cristales a la izquierda son hallite (NaCl, sal). Los cristales a la derecha son azufre.

Se dice a menudo que todas las condiciones para la primera producción de un organismo vivo están presentes ahora como podrían estar presentes siempre. Pero si (y ah que gran sí) puediéramos concebir de algún charco tibio con toda clase de sales de amonia, y fósforo, luz, calor, electricidad, etc., en donde una proteína compuesta fuera quimicamente formada lista para sufrir cambios aún más complejos. . . . C. Darwin (10).

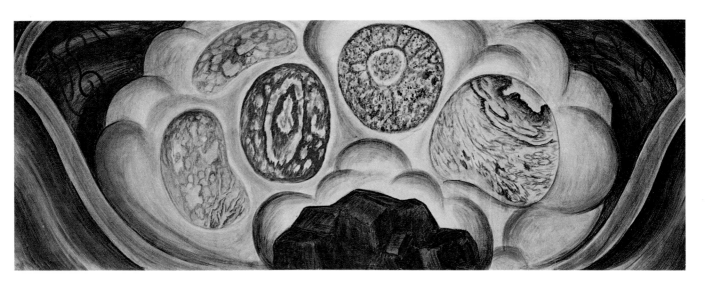

"Cells Suffocated by Poisonous Gas," *Detroit Industry*, North Wall.
1933.

"Células Sofocadas por Gas Venenoso." *Industria de Detroit* pared
norte, 1933.

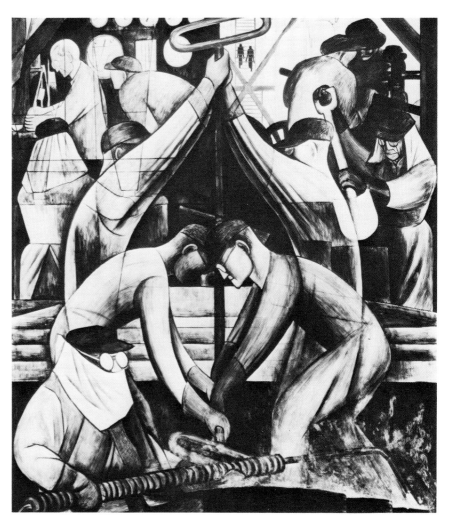

"Chemical Industry"
"Industria Química"

"Sulfur and Potash"
"Azufre y Potasio"

sulfur and potash
azufre y potasio

The mural "Sulfur and Potash" accurately represents the layering in and form of crystals of sulfur and potassium or sodium chloride plus some spherical objects that have neither crystaline nor cellular structure. This composition can easily be interpreted as representing the origin of life. The other origin-of-life type composition, "Healthy Human Embryo," contains representations of water, crystals, cells and an embryo (25).

The idea that life arose in the sea is an ancient one. It was present in the writing of Thales (sixth century B.C.), was developed by Aristotle (third century B.C.) from whence it was transmitted to the Roman

El mural "Azufre y Potasio" representa con exactitud las capas y la formación de cristales d azufre y potasio o cloruro de sodio más algunos objetos esféricos que no tienen ni estructura de cristal ni celular. Esta composición puede fácilmente ser interpretada como representante del origen de la vida. El otro tipo de composición del origen de la vida "Embrión Humano Saludable," contiene representaciones de agua, cristales, células y un embrión (25).

La idea de que la vida surgió del mar es una idea antigua. Estaba presente en los escritos de Thales (siglo sexto B.C.), fue desarrollada por Aristóteles (siglo tercero B.C.) de donde fue trasmitida a la iglesia

Church, and from there it entered science under the title of 'spontaneous generation.' It was acceptable until Redi (seventeenth century) and Pasteur (1860's) demonstrated that like produces like, and that life arises only from other life. Oparin and others during the 1920's revived the hypothesis that life arises spontaneously from nonliving matter with the qualification that extremely long periods of time (millions of years) under the right conditions on a primitive earth were involved, and the observation that inorganic molecules have the innate capacity to line up to form crystals with precise shapes, and organic molecules have the ability to form simple sacs which have the properties of cell membranes.* Rivera's painting "Sulfur and Potash" represents two structures (sacs and crystals) which have been proposed as the first step in the change from nonliving to the living state.

Limestone, salt and sulfur, the three natural resources represented accurately by the crystals in the murals, are the basis for a very diverse chemical industry that includes the production of glass, soap, baking

Romana y de allí se integró a la ciencia bajo el título de "generación espontánea." Fue aceptable hasta que Redi (siglo diecisiete) y Pasteur (en los 1860) demostraron que lo parecido produce algo similar y que la vida solo surge de otra vida. Durante los 1920, Oparin y otros revivieron la hipótesis que la vida surge espontáneamente de materia no viviente con tal que pasen extremadamente largos períodos de tiempo (millones de años) bajo condiciones favorables y advirtiendo que las moléculas inorgánicas tengan la capacidad innata de alinearse para formar cristales con formas precisas y las moléculas órganicas tengan la habilidad de formar simples sacos que tienen las propiedades de las membranas de las células.* La pintura de Rivera "Azufre y Potasio" representa dos estructuras (sacos y cristales) que han sido propuestos como el primer paso en el cambio del estado no viviente al viviente.

Piedra caliza, la sal y el azufre, los tres recursos naturales representados correctamente por los cristales en los murales son la base de una industria química diversa que incluye la producción

*Miller, Fox and others have demonstrated conclusively since 1953 that inorganic molecules aggregate spontaneously under the right conditions to form organic molecules and the latter automatically form little membranous sacs. In 1905 Bastian showed that this would occur but others could not repeat the work. Some intellectuals of the day had accepted the idea that it could occur (1, 12, 26).

*Desde 1953 Miller, Fox y otros han demostrado conclusivamente que las moléculas inorgánicas se agregan espontáneamente bajo condiciones favorables para formar moléculas órganicas y éstas automáticamente forman pequeños sacos membranosos. En 1905 Bastian demostró que ésto podía ocurrir pero otros no pudieron repetir su trabajo. Algunos intelectuales de esos días habían aceptado la noción de que eso podía ocurrir (1, 12, 26).

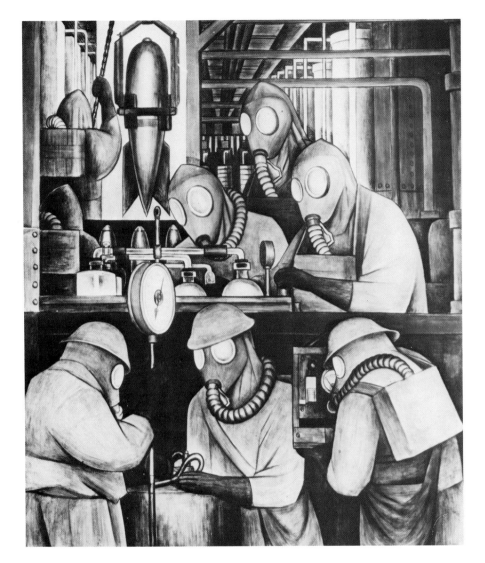

"The Manufacture of Poison Gas"

"Fabricación de Bombas de
Gas Venenoso"

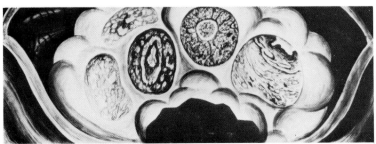

"Cells Suffocated by Poison Gas"

"Células Sofocadas por Gas Venenoso"

powder, paints and other useful products.

The geometric shapes of sulfur and salt in the mural "Sulfur and Potash" are repeated in the cubist style of the "Chemical Industry" mural above it. In the center of the "Chemical Industry" mural, two men are holding a scraper that is thrust into an oven to recover ammonia and coal tar products derived from the heating of coal. The figure on the lower left is heating the drums of tar products with steam (6).

What people of Rivera's generation and today have become very aware of are the unintended and intended harmful effects produced by useful chemical reactions. The sulfur dioxide produced when high sulfur coal is burned combines with water to form sulfuric acid which damages cells: the theme in the mural "Cells Suffocated by Poison Gas." The same natural resources, sulfur and salt, are used in the mural, "The Manufacture of Poison Gas."

> Carbon monoxide CO, when mixed with chlorine and exposed to sunlight gives drops of a volatile liquid known as phosgene COC1 (37).

> Sulfur monochloride reacts with ethylene to produce mustard gas, a substance used by the Germans at the battle of Ypres in World War 1: Mustard gas is not a gas but a liquid which is atomized to produce a fine mist (28).

de vidrio, jabón, polvo de hornear, pinturas y otros productos útiles.

Las formas geométricas de azufre y sal en el mural "Azufre y Potasio" son repetidos en el estilo cubista del mural "Industria Química" arriba. En el centro del mural "Industria Química," los dos hombres están sosteniendo un raspador que es lanzado al horno para sacar amonia y productos de alquitrán de hulla derivados de calentamiento del carbón. La figura en la parte inferior izquierda está calentando con vapor barriles de alquitrán (6).

Lo que ha aprendido la gente de la generación de Rivera y de hoy son los efectos no intencionados e intencionados producidos por reacciones químicas útiles. El sulfuro dióxido de azufre producido cuando carbón con alto contenido de azufre es quemado se combina con agua para producir ácido sulfúrico que daña las células: el tema del mural "Células Sofocadas por Gas Venenoso." "La manufactura de Gas Venenoso" usa los mismos recursos naturales, azufre y sal.

> Monóxido de carbono (CO, cuando es mezclado con cloruro y expuesto a la luz del sol da gotas de un líquido volatil conocido como fosgeno C0C1 (37).

> Monocloruro de azufre reacciona con etileno para producir gas de mostaza, una sustancia usada por los alemanes en la batalla de Ypres en la primera guerra mundial. El gas mostaza no es un gas sino un líquido que es atomizado para producir un rocío fino (28).

The irony and pathos in the situation, reflected in Rivera's murals, is that during World War 1 the diseases that caused most of the deaths in previous wars had been eliminated by "immunization," but more death was fostered by introducing poison gas for the first time. The mural "Sulfur and Potash" symbolizes this paradox: it can be interpreted as both the origin of life and also as the chemical reaction involved in the production of poison gas and death.

La ironía y lo patético de la situación reflejada en los murales de Rivera es que durante la primera guerra mundial, las enfermedad que causaron más muertes en guerras previas habían sido eliminadas por medio de "vacunación," pero causaban ocasionalmente más muertes introduciendo gas venenoso por primera vez. El mural "Azufre y Potasio" simboliza esta paradoja: puede ser intepretado como ambos, el origen de la vida y también como la reacción química involucrada en la producción de gas venenoso y muerte.

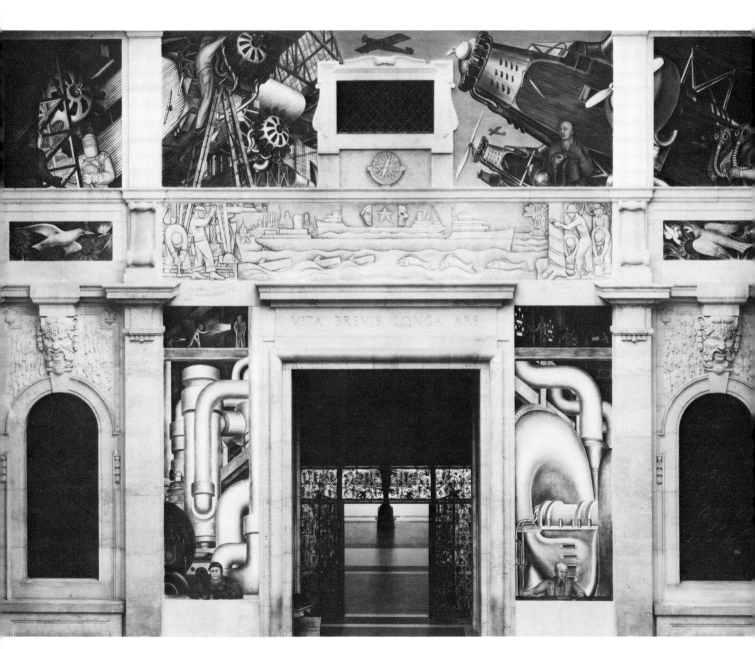

Detroit Industry, west wall
Industria de Detroit/pared oeste

transportation
transportación

Transportation is presented in the west wall murals, which emphasize further the positive and negative aspect of technology. Latex is shown being harvested in South America and transported up the Detroit River to be converted into tires and other rubber products. Airplanes can be used to destroy or enhance human life. The bird on the right is behaving aggressively and the one on the left is peaceful.

This hope and despair is personified in the baby in the "Vaccination" mural (p. 27), at the other end of the courtyard. This is the

La transportación está presentada en el mural de la pared oeste que enfatiza aún más los aspectos positivos y negativos de la tecnología. Se muestra la cosecha de latex an América del Sur transportada por el Río Detroit para ser convertida en llantas y otros productos de hule. Los aviones pueden ser usados para destruir o mejorar a vida humana. El pájaro a la derecha se comporta agresivamente y el de la izquierda es pacífico.

Esta esperanza y desesperación son personificados en el niño en el mural

Lindberg child* who was kidnapped while Rivera was in Detroit. Lindberg's notoriety as an aviator indirectly led to the death of his namesake. A child saved by the rational procedures of science (immunization) was destroyed by an irrational person. This duality is represented in the half sections of a living human face and a skull: a common theme in Aztec art (31).

*The son of Charles Lindberg and Anne Morrow Lindberg and grandchild of Dwight Morrow, U.S. Ambassador to Mexico and patron of Rivera's murals in the Palace of Cortes in Cuernavaca, Mexico (1929). In the 1920's Ambassador Morrow successfully negotiated to preserve the peace between the U.S. and Mexico in disputes over mineral rights.

''Vacunación'' (p. 27), al otro lado del patio. Este es el niño Lindberg* que fue secuestrado mientras Rivera estaba an Detroit. La notoriedad de Lindberg como aviador indirectamente causó la muerte de su hijo. Un niño salvado por los procedimientos razonables de la ciencia (immunización) fue destruído por una persona irracional. Esta dualidad está representada en las medias secciones de una cara y cráneo humanos: un tema común en el arte Azteca (31).

*El niño de Anne Morrow Lindberg y nieto de Dwight Morrow, embajador de los Estados Unidos en México y apoderado de los murales de Rivera en el palacio de Cortés en Cuernavaca, México (1929). En los 1920, el embajador Morrow negoció con éxito para preservar la paz entre los Estados Unidos y México en disputas sobre derechos mineros.

creativity
creatividad

Judgments as to whether Rivera's contribution to science or art is creative not only require an understanding of the meaning of the word creative but also of the historical context in which his work is being evaluated.

In the 2,000 year period between ancient Greece and the Renaissance, fundamental order, meaning and structure were related to mathematics. Spheres, cubes, circles and other geometric shapes came to be revered. Such extreme emphasis was placed on the 'perfect' circle that both astronomers and theologians insisted that the orbits of the 'heavenly' bodies, the planets, had to be circles. This principle was significant in

Los juicios de que si es creativa la contribución de Rivera a la ciencia o arte requieren un entendimiento no sólo del significado de la palabra creatividad sino también del contenido en el cual su trabajo es evaluado.

En el período de 2,000 años entre la Grecia antigua y el orden fundamental del Ranacimiento, el significado y la estructura eran relacionados en números y matemáticas. Esferas, cubos, círculos y otras formasgeométricas llegaron a ser respetados. Tal extremado énfasis fué puesto en el círculo perfecto que ambos astrónomos y teólogos insistieron que las órbitas de los cuerpos "celestiales," los

providing structure and coherence in a finite, well-ordered unchanging medieval world. The 'sin' of Copernicus, Kepler and Galileo was that they violated the ancient tradition of the circle and earth-centered universe that was then a unified part of western philosophy (36). They shattered the harmony and it has not been restored since.

It is often said that scientists and artists today are separated into two cultures and that further advances in science have tended to widen the gap between them. Thus the major task facing intellectuals of all disciplines today is to try and restore the harmony. Scientists would like to do this by explaining the world in rational terms. This was Rivera's aim and his murals show the threads that lead toward this goal.

Since the Renaissance, science has adopted the machine as a unifying analogy. Nature is to be explored and explained through a study of its parts. Questions previously considered to be satisfactorily answered by mysticism (such as the nature of energy, the origin of life, and replication in living and non-living systems) are re-examined from the perspective of mechanistic interpretations. Because the atoms and energy comprising the machinery of matter are not visible, their elucidation requires the technique of analogy with the visible. In theoretical science this technique dates back to Democritus (fifth century B.C.) who proposed that all matter was composed

planetas, tenían que ser círculos. Este principio fue significativo al proveer estructura y coherencia en el mundo finito medieval bien ordenado e incambiable. El "pecado" de Copérnico, Kepler y Galileo fué que ellos violaron la tradición antigua, el universo circular con la tierra al centro, que era entonces parte integrada a la filosofía occidental (36). Ellos estrellaron la armonía y no se ha restituído desde entonces.

A menudo se dice que hoy los científicos y artistas están separados en dos culturas y que otros adelantos de la ciencia tienden a hacer más grande el distanciamiento entre ellos. Por lo tanto, el trabajo mayor que confrontan hoy en día los intelectuales de todas las disciplinas es tratar y restituir la armonía. Los cientificos desean hacer esto al explicar el mundo en términos racionales. Este era el objectivo de Rivera y sus murales muestran los hilos que se dirigen a este objetivo.

Desde el Renacimiento, la ciencia ha adoptado la máquina como una analogía unificadora. Las preguntas previamente consideradas a ser contestadas satisfactoriamente por el misticismo (como la naturaleza de la energía, el origen de la vida y la réplica de sistemas no vivientes y vivientes) serán reexaminadas desde la perspectiva de interpretaciones mecánicas. Debido a que los átomos de energía que incluyen la maquinaria de la materia no son visibles, su explicación require la técnica de

of atoms like grains of sand on the beach. Leonardo da Vinci referred to waves when discussing sound:

> Although the voices penetrating the air spread in circular motion from their sources, there is no impediment when the circles from different centers meet, and they penetrate and pass into one another, keeping the centers from which they spring. Because in all cases of motion there is great likeness between water and air.
>
> In order to understand better what I mean, watch the blades of straw that . . . are floating in the water, and observe how they do not depart from their original position in spite of the waves underneath them caused by the arrival of the circles (23).

The use of the analogy of an atom to the solar system* contributed to the prediction of chemical reactions. On the other hand, although the analogy of the arrangement of stars to the shapes of animals is useful in communication, it has not led to scientific prediction. Thus an analogy may or may not be creative in science.

> The greatest thing of all is to be master of the metaphor. It is the only thing which cannot be taught by others; and it is also a sign of original genius, because a good metaphor implies the intuitive perception of the similarity of dissimilar things.
>
> Aristotle (14)

*The shape of planetary orbits and the theoretical parts of atoms (a nucleus with electrons moving around it) are placed together in Rivera's mural in the Palace of Fine Arts in Mexico City (39).

analogía con lo visible. En ciencia teórica esta técnica data de Democritus (siglo quinto A.D.) quien propuso que toda materia estaba compuesta de átomos como granos de arena en la playa. Leonardo da Vinci se referirió a las ondas al discutir el sonido:

> A pesar de que las voces que penetran el aire se extienden en moción circular desde sus fuentes,no hay impedimento cuando los círculos de diferentes centros se encuentran y penetran y se pasan unos a otros, manteniendo los centros de los que surgen porque en todos los casos de movimiento hay gran similaridad entre ague y aire.
>
> Para entender mejor lo que quiero decir, observen las navajas de paja que . . . están flotando en el agua y observen como no dejan su posición original a pesar de las ondas abajo de ellas causadas por la llegada de los círculos (23).

El uso de la analogía de un átomo al sistema solar* contribuyó a la predicción de reacciones químicas. Por otra parte, a pesar de que es útil en communicación la analogía del arreglo de las estrellas a las formas de animales, no ha terminado en predicción científica. Por lo tanto una analogía puede o no ser creativa en la ciencia.

> Lo mejor de todo es ser amo de la metáfora. Es lo unico que no puede ser enseñado por otros; y también es señal de

*La forma de órbitas planetarias y las partes teóricas de los atomos (un núcleo con electrones girando alrededor) se encuentran en los murales de Rivera en el Palacio de Bellas Artes en la Ciudad de México (39).

Metaphoric meanings were a sign of profundity and truth for the Aztecs (31). Both profound and simple analogies permeate the Rivera murals. The most complex and useful of these analogies is between the events that favor a "Healthy Human Embryo" and the successful functioning of a factory, *Detroit Industry*, south wall. Another analogy, the embryo is to the placenta and mother as roots are to the earth in the "Germ Cell" mural, reminds us of our interdependence. Comparisons of birds and airplanes stimulate our thinking about each. Our dependence on the soil and mineral resources is portrayed dramatically with hands emerging from the earth.

That creative artists and engineers have a common outlook driving their activities is supported by accounts of the views of Henry Ford and Diego Rivera. Henry Ford's nephew recalls that "Uncle Henry believed he could grow an automobile." (7) Ford developed, produced and combined the elements of the automobile (rubber, steel, glass and engineers), and Rivera synthesized the ideas from art, science, industry and literature in a fashion parallel to the way in which organisms couple energy and matter to promote growth. Thus both metaphorically and actually Ford and Rivera had a basis for mutual respect and understanding. Even though they did not think about the same things, they thought in the same way.

genio original ya que una buena metáfora implica la percepción intuitiva de la similaridad entre cosas desiguales.

Aristóteles (14)

Los significados metafóricos eran signos de profundidad y verdad para los Aztecas (31).

Ambas analogías profundas y simples inundan los murales de Rivera. La más compleja y útil de estas analogías es la de los eventos similares entre "Embrión Humano Saludable" y el funcionamiento exitoso de una fábrica: *Industria de Detroit*, pared sur. Otra analogía: el embrión es para la placenta y la madre lo que las raíces son para la tierra en el mural "Célula del Germen," nos recuerda a nuestra interdependencia. Las comparaciones entre pájaros y aviones estimula nuestro pensamiento acerca de ellos. Nuestra dependencia de la tierra y los recursos minerales está retratada dramáticamente con manos emergiendo de la tierra.

El hecho de que los artistas e ingenieros creativos tienen una visión común que guía sus actividades lo apoyan las historias acerca de las opiniones de Henry Ford y Diego de Rivera. El nieto de Henry Ford recuerda que, "mi tío creía que podía cultivar un automóvil (7)." Ford desarrolló, produjo y combinó los elementos del automóvil (hule, acero, vidrio e ingenieros) y Rivera sintetizó las ideas del arte, ciencia, industria y literatura en una

Despite his enthusiasm for science and its inherent mechanism, Rivera's murals contain elements of doubt, some obvious and some subtle, that this is the total answer in the human search for order and harmony. His reservations as to whether or not science is being used to promote a better society are obvious when he depicts people wearing gas masks. His subtle doubt that nature is a perfect machine which simply needs to be studied and followed as a guide to infallible order is seen in the "Surgery" panel where tumors are included. The lesson to be learned from these abnormalities is: If the machinery of the organism sometimes makes mistakes, is it not reasonable to assume that when mechanism is applied in other areas, i.e. cultural including science, it will also have analogous flaws? (32)

Jacob Bronowski asserts in *Creative Mind and Method* that

> The word 'creation' means 'the creation of order,' the finding in nature of links, of likenesses, of hidden patterns which the living thing—the plant, the animal, the human mind—picks out and arranges. (5)

Need more be said? Time will determine the relative significance of Rivera's work.

A comparison of the subject of Rivera's murals and the process Rivera used in their creation may contain a paradox. The murals are creative and they are a monument to mechanism but can creativity be mechanistic? Can people or machines ever

forma paralela en que los organismos combinan la energía y la materia para promover el cultivo. Así que metafóricamente y realmente Ford y Rivera tenían una base de respeto y entendimiento mutuo a pesar de que no pensaban sobre las mismas cosas pensaban de la misma manera.

No obstante su entusiasmo por la ciencia y sus mecanismos inherentes, los murales de Rivera contienen elementos de duda, unos obvios, otros sutiles, de que ésta es la respuesta total en la búsqueda humana de orden y armonía. Sus reservas de que si la ciencia está siendo usada para promover una sociedad mejor o nó son obvias cuando muestra gente con máscaras. Su duda sutil de que la naturaleza es una máquina perfecta que simplemente debe ser estudiada y seguida como guía para el orden infalible es vista en el cuadro "Cirugía" que incluye tumores. La lección que podemos aprender de estas anormalidades es: Si la maquinaria del organismo a veces comete errores, ¿no es razonable suponer que cuando el mecanismo se aplica a otras areas, por ejemplo la cultural incluyendo la ciencia, también tendrá faltas análogas? (32)

Jacob Bronowski asegura en *Mente y método creativo* que

> La palabra 'creación' significa 'creación de orden,' las cadenas de similaridades, de patrones escondidos encontrados en la naturaleza que las cosas vivientes—la

be programmed to be creative? While Rivera created a tribute to mechanism, the means by which he did it may be unique to him and not precisely reproducible.

planta, el animal, la mente humana—escoge y arregla. (5)

¿Se necesita decir más? El tiempo determinará la significancia relativa de los trabajos de Rivera.

Una comparación del tópico de los murales de Rivera y el proceso que usó Rivera en su creación puede contener una paradoja. Los murales son creativos y son un monumento al mecanismo, pero ¿Puede la creatividad ser mecanista? ¿Puede ser la gente y las máquinos ser algún día programadas para ser creativas? Mientras que Rivera creó un tributo a la mecánica, los medios por los cuales lo hizo pueden ser únicos de él, y no precisamente reproducibles.

appendix
apéndice

The surface of the wall was prepared for the murals by applying a first coat of equal parts of white atlas cement, marble dust and lime. Three rough coats (without the cement) were added and then a finish coat of plaster. The marble dust and lime had to be free of chemical impurities like sodium chloride and compounds of ammonium, sulfur and nitrogen.

The mineral pigments from France and Mexico were ground in pure water. When the wet paint brush passed over the slaked lime (water plus lime, CaO, a fine film of calcium hydroxide, $Ca(OH)_2$, covered the pigment. Eventually the $Ca(OH)_2$ absorbed the CO_2 in the air and formed a thin film of

La superficie de la pared fué preparada para los murales aplicando una capa primera de partes iguales de cemento atlas blanco, polvo de mármol y cal. Las últimas capas no tenían el cemento. El polvo de mármol y la cal deben estar libres de impurezas químicas como cloruro de sodio, y compuestos de amonia, azufre y nitrógeno.

Los pigmentos minerales de Francia y México fueron molidos en agua pura y cuando la brocha de pintura mojada pasó sobre la cal ablandada (agua mas cal: CaO) una fina capa de hidróxido de cal, $Ca(OH)_2$, cubrió el pigmento. Eventualmente, ésta $Ca(OH)_2$ absorbió el CO_2 en el aire y formó una pegueña capa de carbonato de calció,

calcium carbonate, $CaCO_3$, which held the pigment. The pigment remained at the surface and did not penetrate the plaster.

The crystals with very acute angles in several of the murals are of calcium carbonate, i.e., the bottom of the middle register center panel *Detroit Industry*, south wall, and "Surgery."

The procedure for preparing the wall was described by Rivera's technical assistant, A. Sanches Flores, in the January 1934 issue of *Architectural Forum* (pp. 7–10).

$CaCO_3$, sostiene el pigmento. El pigmento permanece en la superficie y no penetra el yeso.

Los cristales con ángulos muy agudos en varios de los murales son de carbonato de calcio, por ejemplo la parte baja del centro registrado del cuadro del medio *Industria de Detroit*, pared sur, y "Cirugía."

El procedimiento para preparar la pared fue descrito por el asistente técnico de Rivera, A. Sánchez Flores, en la revista *Architectural Forum* (pp. 7–10), de Enero de 1934.

literature cited
literatura citada

1. Bastian, H. C., *The Nature and Origin of Living Matter*, T. Fisher Unwin, The Gresham Press, London, 1905, 344 pp.
2. Bernard, C., *Experimental Medicine*. Macmillan Co., N.Y. 1865, 1927, 226 pp.
3. *Blakiston's Gould Medical Dictionary*, 4th edition, McGraw Hill Book Co., 1979, 1632 pp.
4. Bremmer, L., *The Boyhood of Diego Rivera*, A. S. Barnes and Co., Inc., N.Y. 1964, 95 pp.
5. Bronowski, J., "On Art and Science," In: *Creative Mind and Method*, p. 99–104, J. D. Summerfield and L. Thatcher, eds., Univ. of Texas Press, Austin, 1960, 118 pp.
6. Chao, Raul E., Univ. of Detroit. (personal communication)
7. Downs, L., Letter to the Author, 17 August, 1982.
8. Downs, L., "The Rouge in 1932: The Detroit Industry Frescoes by Diego Rivera." In: *The Rouge, The Image of Industry In the Art of Charles Sheeler and Diego Rivera*, Detroit Institute of Arts, Detroit, 1978, 96 pp.
9. Engels, F., *Dialectics of Nature*. Progress Publ. Moscow, 1934, 1972, 403 pp.
10. Ewing, A., "Fauna From a Thin Soup." *Science News*, 93:265–7, 1968.
11. Fernandez, J., *Mexican Art*, Spring Books, London, 1965, 59 pp.
12. Fox, S. W., "New Missing Links: How Did Life Begin?" *The Sciences*,20:18–21, 1980.
13. Frobisher, M. Jr., *Fundamentals of Bacteriology*. W. B. Saunders Co., 1950, 936 pp.
14. Ghyka, M., *The Geometry of Art and Life*, Sheed and Ward, N.Y. 1946, 1962, 174 pp.
15. Giltner, W., *General Microbiology*. P. Blakiston's Son and Co. Inc., Philadelphia, 1928, 471 pp.
16. Goethe, J. Von, *Faust*, Penguin Classics Edition, P. Wayne, translator, Baltimore, 1949, 288 pp.
17. Goethe, J. W., *Fausto y Werther*, José Roviralta Borrell, translator, Editorial Porrua, S. A. Mexico, 1980.
18. Gray H., *Anatomy of the Human Body*. Lea and Febiger, Philadelphia, 1936, 1381 pp.

19. Hambridge, J., *The Elements of Dynamic Symmetry*, N.Y., 1916, 1967.
20. Henrici, A. T., *The Biology of Bacteria*, D. C. Heath and Co., N.Y., 1934, 472 pp.
21. Herrera, H. Frida, *A Biography of Frida Kahlo*, Harper and Row Publ., N.Y., 1983, 507 pp.
22. Josephson, M., *Zola and His Time*, Macaulay Co., N.Y., 1928, 558 pp.
23. Koenigsberger, D., *Renaissance Man and Creative Thinking*. Humanities Press Inc., Atlantic Highlands, N.J., 1979, 282 pp.
24. _____ Los Codices de Mexico, Instituto Nacional de Antropologia e Historia, Secretaria de Education Publica, Exposicion Temporal, Museo Nacional de Antropologia, Mexico, 1979, 142 pp.
25. McMeekin, D., "The Historical and Scientific Background of Three Small Murals by Diego Rivera in The Detroit Institute of Arts." *Michigan Academician*, 15:5–12, 1983.
26. Miller, S. L., "A Production of Amino Acids Under Possible Primitive Earth Conditions." *Science*, 117:528–9, 1953.
27. Netter, F. H., *The Ciba Collection of Medical Illustrations*, Vol. 2: Reproductive System; Vol. 3: Digestive System; Vol. 4: Endocrine System, Ciba Phamaceutical Products, Summit, N.J., 1972.
28. Norton-Jones, W., *Inorganic Chemistry*. The Blakiston Co., Philadelphia, 1949, 817 pp.
29. Oparin, A. I., *The Origin of Life*. Dover Publ., 1938, 1953, 270 pp.
30. Parish, H. J., *A History of Immunization*, E. S. Livingstone, LTD, London, 1965, 356 pp.
31. Pasztory, E., *Aztec Art*. Harry N. Abrams, N.Y., 1983, 335 pp.
32. Polanyi, M., *Science, Faith and Society*, Univ. of Chicago Press, 1964, 96 pp.
33. Rivera, D., "Dynamic Detroit—An Interpretation," *Creative Art*, 12:289–95, 1933.
34. Schenk, S. L., *Manual of Bacteriology*, Longmans, Green and Co., N.Y., 1893, 310 pp.
35. Schmeckebier, L. E., *Modern Mexican Art*, Univ. of Minnesota Press, Minneapolis, 1939, 190 pp.
36. Schneer, C. J., "The Renaissance Background To Crystallography," *American Scientist*, 71:254–263, 1983.
37. Smith, A., *General Chemistry for Colleges*, The Century Co., N.Y., 1919, 662 pp.
38. Sten, M., Codices of Mexico, Third English Edition, Panorama Editorial, S.A. Mexico 5, D.F. 1979, 133 pp.
39. Taracena, B., *Diego Rivera, Su Obra Mural en la Ciudad de Mexico*, Ediciones Galeria de Arte Misrachi and Camara Nacional de Comericio de la Ciudad de Mexico, Litoarte S. de R. L., Cuernavaca, (Spanish and English text), 1981, 83 pp.
40. Vitruvius, P., *De Architectura*, (M. H. Morgan, trans.) Dover Publ., N.Y., 1487, 1960, 331 pp.
41. Wolfe, B. D., *The Fabulous Life of Diego Rivera*. Stein and Day Publ., N.Y., 1963, 457 pp.
42. Woolf, V., *A Room of One's Own*, Harcourt Brace Jovanovich, N.Y., 1939, 1957, 118 pp.
43. Welsh, R., "Mondrian and Theosophy," In: *Piet Mondrian 1872–1944*, Centennial Exhibition, N.Y. Solomon R. Guggenheim Museum, 1971, 222 pp.
44. Zola, E., *The Experimental Novel*, (B. N. Sherman, trans.), Cassell Publ. Co., N.Y., 1893, 413 pp.

index
índice